中国美术学院设计艺术学院综合设计系
"跨界·综合"实验性设计教学丛书
21世纪全国高等院校艺术与设计系列丛书

色彩·数字化

COLOR-DIGITIZED

郭锦涌　著

北京大学出版社
PEKING UNIVERSITY PRESS

中国美术学院设计艺术学院综合设计系
"跨界·综合"实验性设计教学丛书
21世纪全国高等院校艺术与设计系列丛书

色彩·数字化

COLOR-DIGITIZED

作者简介

郭锦涌，中国美术学院色彩研究所所长，设计艺术学院综合设计系副主任、副教授、硕士研究生导师，色彩艺术设计理论与实践博士，中国流行色协会理事、中国流行色协会建筑与环境色彩研究专业委员会副秘书长、中国流行色协会色彩教育专业委员会委员、中国照明学会视觉与颜色专业委员会委员、浙江省之江会展研究院副院长，杭州第19届亚运会色彩系统设计者、杭州第19届亚运会夜景观规划设计者、辛丑（2021年）/壬寅（2022年）中国仙都祭祀轩辕黄帝大典氛围营造设计者；曾在核心期刊《新美术》上发表论文《"光色融合"调色模式的理论模型》《淡妆浓抹——杭州2022年第19届亚运会色彩系统的主题叙事》，专著《"光色融合"的调色系统研究》入选中国美术学院出版社视觉中国系列丛书；致力于教学一线，成果丰硕，主持浙江省教学改革课题"光、色与感知实验教学改革研究""色彩数字化实验教学改革研究"，主持浙江省虚拟仿真教学项目"'光色融合'调色虚拟仿真实验教学""色彩流行趋势虚拟仿真实验教学"，主持浙江省一流社会实践课程"红设东方"与国家本科一流线上线下混合课程"光色融合设计"。

内容简介

本书是基于中国美术学院多年的色彩研究资源积淀及多年本、硕、博一体化的色彩设计专业教学经验，面向设计艺术学科各专业教学而编写的教材；立足于色彩学厚重的学脉根基，并且从当代设计艺术应用与未来设计艺术学科发展的视角出发，对广博的色彩学知识进行提炼；特别是结合设计艺术各专业教学中的色彩专业能力培养的共性问题，打造从色彩基础核心知识学习到色彩实验上手实践能力的训练，再到结合各专业展开色彩主题内容创作的系统训练模式，形成了色彩知识输入与专业创作输出的教学闭环。本书具体内容涉及色彩学的核心基础知识、色彩数字化的色调搭配方法、跨媒介的色彩数字化转译与复现技术训练，以及如何通过数字化技术在色彩设计视角下展开信息可视化的专业设计与艺术创作。

本书既可作为高等院校色彩设计专业课程训练与色彩创作技能培养的适用型设计基础教材，也可作为相关领域从业者的参考资料。

中国美术学院设计艺术学院综合设计系
"跨界·综合"实验性设计教学丛书
21世纪全国高等院校艺术与设计系列丛书

色彩·数字化

COLOR-DIGITIZED

目　录

序言	006
第一章　色彩和数字化	009
第一节　色彩是什么	010
第二节　何谓数字化	016
第三节　设计艺术视角下的色彩数字化	016
第二章　色彩的数字化结构	019
第一节　色彩的原色与数字化体系	020
第二节　色彩的数字化视觉结构	034
第三节　色彩调式数字化	038
第三章　色彩媒介的数字化	063
第一节　跨媒介的色彩技术问题	064
第二节　跨媒介的数字化转译	068
第三节　CMF 的色彩数字化	070

第四章	色彩叙事的数字化	085
第一节	可视化逻辑搭建	088
第二节	信息与色彩可视化	093
第三节	色彩的数字化叙事	116
	案例一：Pauric Freeman的系列作品	142
	案例二：Studio SETUP的系列作品	145
	案例三：Simon Alexander-Adams的系列作品	147
	案例四：MAOTIK的系列作品	148
	案例五：ASHA音色联觉	150
	案例六：水性ChrarWater	154
	案例七：灵动乐活	158
	案例八：Codex Atlanticus	160
	案例九：觉知转念	162
	案例十：一花一世界	168
	案例十一：见微知著	169

| 结语 | | 171 |

序　言

【资源索引】

　　今天，色彩已不仅仅是艺术设计教育的基础课题，更是关乎我国产品生产制造和国民生活品质的重要显学。于是，21世纪初期的中国艺术设计领域派生出"色彩设计"这一新兴专业。从色彩的视角提高产品附加值和生活品质，成为新兴色彩设计专业的基本出发点。以往设计基础教学中围绕色彩构成、色彩写生，基于二维画面配色训练的色彩基础教学体系，难以适应生产、制造、营销等环节的需要。党的二十大报告提出："教育、科技、人才是全面建设社会主义现代化国家的基础性、战略性支撑。"从色彩设计教育教学发展的角度来讲，新专业形态下新的教学理论与实践体系的建构就显得尤为迫切。

　　在众多的学科门类中，现代艺术设计还是一个相对年轻的学科，中国设计的起步就更晚了，色彩设计专业也是近些年才慢慢在国内发展起来的。但是，鉴于人们对色彩的感知是与生俱来的，以及设计对现代生活日用常行的深刻影响，开拓色彩设计专业应用场景，发掘色彩设计价值的"大航海时代"才刚刚开启，而色彩数字化无疑会成为其中基础的"导航工具"。

一、色彩教育与色彩研究

　　有着近百年建校历史的中国美术学院，前身是国立艺术院；作为中国第一所综合

性的国立高等艺术学府，在创立之初即设国画、西画、雕塑、图案 4 个系及预科和研究部，开始了"美育代宗教"的实践，揭开了中国高等美术教育的篇章。

在中国美术学院薪火相传，"为艺术战"的发展历史中，始终交叠着两条明晰的学术脉络：一条是以首任校长林风眠为代表的"兼容并蓄"的思想；另一条是以潘天寿为代表的"传统出新"的思想。他们以学术为公器，互相砥砺，营造了有利于艺术锐意出新、人文健康发展的宽松环境，使之成为这所学校最为重要的传统和特征，创造了中国艺术教育史上的重要篇章。其时的色彩教育虽然隐匿在各系科的专业教学与公共通识课当中，但也因此可以在这一方人文山水中，得到东西方艺术观念及各专业艺术大家的共同滋养。

中国美术学院色彩研究所成立于 1993 年 12 月，是我国第一家以色彩应用理论与社会实践为主要目标的专业色彩研究机构，缘于国内色彩设计教育与实践研究的领军人物宋建明教授。当年，宋老师作为中国美术学院赴法留学归来的年轻教师，获得了国家教育委员会颁发的"霍英东教育基金会·青年教师基金"，在此基础上配套创建了"色彩基础研究与系统应用"的研究平台，最初就开创性地完成了应用色彩标准系统（3000 等色差色谱系统）。此后，他直面国家城市化进程中不断涌现的色彩应用难题，采用艺科融合的方式有效破解。几十年来，中国美术学院色彩研究所一直引领我国城市色彩规划设计与营造领域的研究与实践的发展，开拓并实验着色彩设计专业教学的边界与内容，以当代中国色彩的传承、转译与创新应用为研究方向与宗旨。"中国传统色彩文化史纲"系统梳理、"光色融合与色彩设计"应用研究、"当代色彩设计教育体系"实验研究及"中国传统色彩与数字化系统创新"建构研究等时代命题，是中国美术学院色彩研究所持续探索的特色研究方向。哲思匠作，与时俱进，同时，积极与国际同行交流，相互学习，共同创造时代的色彩叙事话语体系，是中国美术学院色彩研究所的工作常态和价值观。

二、色彩构成与设计基础

"色彩构成"期——20 世纪八九十年代，"三大构成"（平面构成、色彩构成、立体构成）的教学内容被逐渐引入国内设计专业的教学体系，色彩构成开始成为各设计专业普遍学习的，具有通识性、基础性的教学训练内容。

三、色彩专业与色彩素养

"色彩专业设计"期——自 2001 年，为满足更专业的设计需求，中国美术学院先后开启了色彩设计硕士与博士研究生的招生与培养，于 2009 年在综合设计系设置色彩设计专业本科，由此展开了全方位、体系化的色彩设计专业建设与教学研究，搭建起了系统的色彩设计专业课程结构，并且开始探索特色专业课程的前瞻性与纵深度。

中国美术学院设计艺术学院综合设计系
"跨界·综合"实验性设计教学丛书
21世纪全国高等院校艺术与设计系列丛书

色彩·数字化
COLOR-
DIGITIZED

第一章

色彩和数字化

相较于人们在自然科学范畴下对色彩数字化的研究与实践，人们对人文学科领域内色彩数字化的关注就略显浅尝辄止了。这一方面缘于各学科研究范式的不同，另一方面跟色彩现象本身的成因息息相关。色彩学作为典型的横跨科学、人文、艺术的交叉学科，各学科对其所持的视角和观点当然也就不尽相同。虽然色度学研究的着眼点被放在了对颜色的度量与还原上，但那也不过是对身外之物的数字化。其实，我们自身脑海中的认知机制对色彩现象的探索还是相当粗犷的，而根植于我们身心深处的基因与天性，因社会化生活环境的差异与变迁，又都为色彩观念的理解与共识平添了不少变量。因此，仅从色彩学自身研究的现况来看，色彩的数字化就存在巨大的探索空间。

第一节 色彩是什么

"天地玄黄,宇宙洪荒"[1]。无论是西方"创世纪"中"神说,要有光,于是就有了光"的宗教笃信,还是东方"桃之夭夭,灼灼其华"[2]的诗意描绘,都流露出人类自古就对"光"与"色"的原始崇敬与情感依恋。色彩是由光引起的视觉现象,也是我们认知这个世界并对其展开叙事的基点。

从自然科学层面来看,"光"的范畴要远远大于我们日常语境中的可见光,现代科学研究表明,色彩事实上是人类大脑对各种客观存在的有着特定波长光线物质的主观感知。[3]而一般意义上,视觉又承载了我们感知这个世界的绝大多数信息,所以,如果能够掌握高效解读并自如表现色彩的能力,那么这就会成为我们与这

1 出自南北朝周兴嗣《千字文》.
2 出自《诗经·周南·桃夭》.
3 Leonard Shlain. Art and Physics: Parallel Visions in Space, Time, and Light[M]. New York: William Morrow, 1991:19.

个世界进行高质量沟通的重要接口。

色彩被认为是科学、人文与艺术交叉融合的重要研究领域。色彩一方面是由客观的可见光引起的，人们通过三棱镜从白色的太阳光分离出彩色的可见光谱，17世纪的艾萨克·牛顿（Isaac Newton）用分光实验[1]及其《光学》（*Opticks*）中的色光理论研究拉开了色彩在自然科学领域研究的序幕。始于分光实验的现代光学研究，为色彩的科学发现开启了一扇大门。牛顿认为白光是由不同折射率的有色光线复合而成的，这些光线作用于眼睛引起不同的色彩感觉。光线最重要的特征就是不同的光线具有不同的折射率，光线的折射率不同，其所对应的色彩也就不同。因此，牛顿认为色彩是物体与自然光相互作用的结果，而不是物体本身颜色产生的结果，这就是牛顿的色彩理论的核心。[2]这一科学发现解析出了阳光中可见的有色光谱，将光与色彩的自然科学关系建立了起来，以此构建起了现代光学与色彩学研究的基石（图1-1、图1-2）。从那时开始，色彩开始真正作为一个独立的研究对象，色彩学也因此逐渐发展成一个独立的科学领域，色彩科学理论才逐渐从光谱学研究中建立起来。牛顿《光学》的科学成果为近代各种颜色的标准化和系统化提供了研究的基石。

色彩又与个体的主观感受息息相关，德国诗人、文学家约翰·沃尔夫冈·冯·歌德（Johann Wolfgang von Goethe）以他的《色彩论》（*Theory of Colors*）来挑战牛顿色彩理论，为以视觉感知为核心诉求的艺术家奠定了色彩艺术创作的理论根基；而且进入21世纪，人们对歌德《色彩论》中的自然研究成果的重视[3]，也为人们从人体直观的视觉感知角度研究色彩现象开启了新的视角（图1-3）。

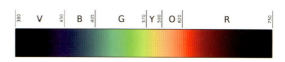

图1-1 可见光谱

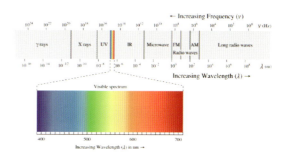

图1-2 电磁频谱和可见光谱

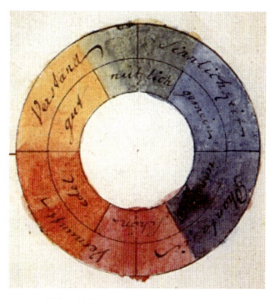

图1-3 约翰·沃尔夫冈·冯·歌德的《色彩论》中的色环

1 Isaac Newton.Opticks:Or, a Treatise of the Reflections, Refractions, Inflections, and Colors of Light [M]. New York: General Books LLC,2019: 29.
2 Walter William Rouse Ball. A Short Account of the History of Mathematics [M]. New York: Dover, 1908: 325.
3 国际歌德学会主办的两年一次的国际歌德研讨会第80届大会（2007年）特以"歌德与自然"为主题，15位国际学者作了主题发言，表明国际歌德学会对歌德的自然研究成果的重视.

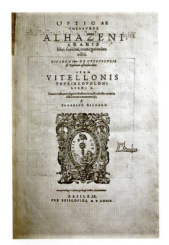

图1-4 阿尔哈曾《光学之书》书影

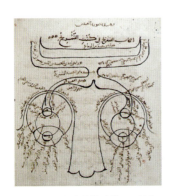

图1-5 阿尔哈曾描绘的人眼结构；注意视觉交叉的描述

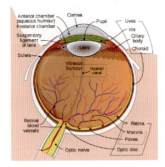

图1-6 人眼水平切片（由于眼睛的视觉功能，投射到视网膜上的图像是倒转的）

人体的视觉系统运作机制是人们感知色彩现象的生理基础。这是一个跨多学科的研究领域，通常糅合了生理学、认知心理学、艺术学、色彩学和光学等领域的概念和方法。而科学又是中立的，艺术家如果片面地依赖科学发现与标准，则是要承担风险的。我们在现实中所看见的东西与由理性推断出的东西两者之间的差异问题由来已久，抛开色彩感知中因文化和个体认知产生的差异，以及情感因素和艺术设计造型的形式变化所带来的差异感，本书主要聚焦于色彩"本体"数字化的内涵与结构，这一研究思路可以追溯到人类思考视觉感知问题的源头。

被联合国教科文组织尊称为"现代光学之父"的阿尔哈曾（Alhazen）被认为是早期这个研究领域内的伟大的阿拉伯学者。阿尔哈曾为光学原理特别是视觉感知原理的研究作出了重大贡献。他最有影响力的作品《光学之书》（Opticae Thesaurus，图1-4）写于公元1011—1021年，这本书的拉丁语版本被保存下来。[1] 他的著作在1260—1650年广泛影响了欧洲光学的研究与发展。阿尔哈曾向中世纪的西方人传授了感觉（Sense）、知识（Knowledge）和推论（Inference）之间的区别，他认为这些因素都在视觉感知中发挥作用。"可见之物没有仅凭视觉就能理解的"，他说，"只有光和色例外"。阿尔哈曾以光学为脉络将物理学、数学和解剖学结合起来，将视觉感知理论统一在光线进入眼睛而产生的生理反应上，即我们之所以能看见物体，是因为外界的光线射入了我们的眼睛。他被认为是第一个解释当光反射到一个物体上然后指向一个人的眼睛时会产生视觉现象的人，也是第一个指出视觉现象是发生在大脑而不是眼睛中的人。[2] 他还是"一个假设必须通过基于可验证程序的实验或毋庸置疑的证据来证明"这一概念的早期支持者，比文艺复兴时期的科学家早5个世纪就理解了科学方法[3]（图1-5）。我们所看见的色彩并不是简单地有着不同波长光线的物理现象，也不是在眼睛中就能完成的光学现象，而是人类的感知系统对视觉刺激所作出的一系列的生理反应（图1-6、图1-7）。经过近几个世纪对与色彩视觉有关的解剖学和生理学的研究，虽然仍有大量未知的色彩知觉的生理机制有待证实，

1　International Year of Light: Ibn al Haytham, pioneer of modern optics celebrated at UNESCO[C]. UNESCO, 2018.
2　Peter Adamson. Philosophy in the Islamic World: A History of Philosophy Without Any Gaps[M].Oxford: Oxford University Press. 2016:77.
3　Syed Haq. Science in Islam[M]. Oxford: Oxford Dictionary of the Middle Ages, 2009.

但科学家基本可以确认针对进入眼睛的光辐射信号在生物光电信息转译过程的两段学说和二元学说。其中，两段学说是指视觉感知过程中前段是三原色（RGB，即Red、Green、Blue）理论[1]，而后段是对比色理论（红/绿、蓝紫/黄、黑/白[2]，图1-8）。二元学说是指人体视觉神经中的两类细胞——杆状细胞和锥状细胞分别负责感光与感色的学说。杆状的感光细胞与锥状的感色细胞在环境光变化的过程中又会有复杂的任务切换（图1-9）。

相对于自然科学研究对人体关于色彩现象的视觉感知机制的不懈的求真证伪，艺术家所探索的则是我们对物质世界中色彩现象反应的机制。艺术家关心的是那些产生某些感知结果的方式。他们所面对的问题更像是一个心理学的问题——怎样呈现出一个令人信服或感动的色彩艺术场景，而不管其中个别的物理数据是否符合我们所说的"现实"，即这一艺术场景的感知的真实性已经超越了其物理真实性的价值，即使"真伪"只是一个相对的概念，而非绝对的。这就为面向艺术创作的色彩研究引出了更具挑战性的命题——知觉的"错觉"。

在拉丁文中，"错觉"的词根"Ludus"，是"游戏"的意思，不少学者认为幻觉和不真实的视觉有着相似概念。引起错觉的原因繁多，很难分类，因为其根本原因常常不容易明晰，[3]而更为错综复杂的科学解释将这一现象又指回了"感知"或"个人主观经验"层面。

图1-7 人体的视觉系统（信息由眼开始，在视交叉发生交汇，视束中包含左眼及右眼的信息，外膝体中左右眼的刺激信息分层存在）

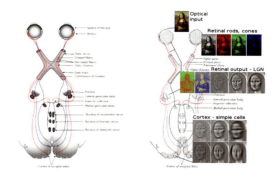

图1-8 左图显示哺乳动物的视觉系统包括眼睛、连接它们至视觉皮层或其他脑部位置的路径；右图是图像在视觉系统中分解的示意，直到简单的皮质细胞（简化）

图1-9 视杆细胞和视锥细胞的解剖构造（视杆和视锥的功能部分是视网膜中3种感光细胞功能中的两种）

1 是指在19世纪初由英国的物理学家托马斯·杨（Thomas Young）首次提出，在19世纪中期由德国物理学家赫尔曼·冯·亥姆霍兹（Herman L.F. von Helmholtz）进一步发展完善而成的视觉色彩三原色理论。它被大多数人认同的3种普遍的视锥色素的存在：第一种是感知长波长的存在（红色区/R），第二种是感知中等波长的存在（绿色区/G），第三种是感知短波长的存在（蓝紫色区/B）。但是，这一理论仅仅适用于在直接光线刺激下的光感受器。参见保罗·芝兰斯基，玛丽·帕特·费希尔. 色彩概论[M]. 文沛，译. 上海：上海人民美术出版社，2004:23.

2 根据对比色理论，有些反应系统——可能是一群特殊的视觉皮层细胞，记录了红色或绿色信号，又或是蓝紫色或黄色信号。每一对色彩（红/绿、蓝紫/黄）中一次只有一种信号能够被携带、传输，而另一信号则会被约束。这些色彩基本上与色环上的补色对应。同时，人们认为，那些对灰度变色阶中不同渐变色彩作出反应的细胞群，以一种非对立的方式来进行反应，并且由此生成了一系列的明暗视觉。参见保罗·芝兰斯基，玛丽·帕特·费希尔. 色彩概论[M]. 文沛，译. 上海：上海人民美术出版社，2004:23.

3 Michael Bach, Poloschek C. M.. Optical Illusions [J]. Advances in Clinical. Neuroscience & Rehabilitation, 2006,2: 20–21.

"Optical"（光学）来源于希腊语"Optein"，即英语的"Seeing"（看），所以在英文语境中，"光学错觉"这个科学术语指的就是"视错觉"，而不是现代物理学的一个分支。视错觉的英文全称为"Visual Illusion"，是由视觉系统引起的错觉，其特征是视觉感知似乎与现实不同；但是，在当代西方科学研究领域内还是普遍用"Optical Illusion"来表述"Visual Illusion"的概念，而其中"Optical"就是"光学"的意思。虽然在科学文献中，"视错觉"是描述这种现象的首选术语，但是在较早的描述中就产生了这样的假设，即眼睛的光学性是产生错觉的一般原因（这只是所谓的物理错觉的情况）。

现代科学研究表明客观的物理性质、人的生物特点和知觉机制是形成感知的自然基础，因此理查德·格雷戈里（Richard Gregory）提出的分类方式具有一定的指导作用。其观点将感知的错觉分为3个主要成因——物理性（Physical）错觉、生理性（Physiological）错觉和认知性（Cognitive）错觉；进而又分出4种典型错觉类型——歧义（Ambiguities）、失真（Distortions）、矛盾（Paradoxes）和虚构（Fictions）。[1] 所以，有色光线照射在物体表面折射后而引起的与物体原有颜色（标准光源下的颜色）的色彩感知差异其实也属于视错觉的范畴。

人体对光环境变化适应的生理感知机制是色彩感知的生物学基础。自然科学领域研究的视觉感知"二元学说"认为，人类眼睛内部有两种类型的感光器（杆状细胞和锥状细胞）来检测光，它们根据外界的光环境向视觉皮层发送信号，而视觉皮层又将这些信号处理成主观的色彩感知。即"光"是"色彩"感知的前提，在可视范围内眼睛可以看到的各种光源的集合，物体反射、透射或发射的不同波长的光都是我们产生色彩感知的前提条件。"色彩"感知要受肉眼可视范围内所有"光"源的综合影响。

在亿万年来生物进化的过程中，为了适应自然光线的变化并获得周边环境相对一致的视觉信息，人类拥有了复杂的视觉感知系统，其中视觉对明暗程度相差巨大的光环境的适应性（Adaptation）[2]

[1] Hreday N. Sapru .Essential Neuroscience [C].Allan Siegel PhD.Lippincott Williams & Wilkins, 2010.
[2] 人类的眼睛可以适应明暗差异巨大的光环境，它的感知能力可以达到9个数量级。这意味着眼睛所能感知到的最亮和最暗的光信号相差约10万倍。然而，在任何给定的时刻，眼睛感知的对比度为1000。眼睛从明亮的阳光到完全的黑暗中完全适应需要20～30分钟，并且变得比全天光敏感1万～100万倍．

 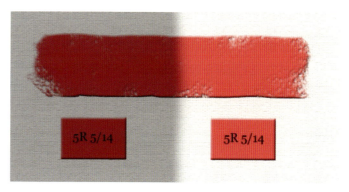

图 1-10 色彩对比的错觉：Bartleson-Breneman 效应

图 1-11 光源物理条件变化下物体颜色感知的恒常性

和对有色光源条件下物体颜色和亮度感知的恒常性（Color and Brightness Constancies）[1]，是最基础，也是最不容易察觉的光色错觉（知觉），或者说是光色校准（纠错）的生理机制，它们保证了在周边光源缓慢变化的环境中，人类仍然可以获得对物象相对稳定的光色感知，以至于产生光辐射没有发生变化的错觉，虽然周围环境的光辐射从物理层面已经发生了明显的变化。光色感知的适应性与恒常性的一个好处，是使我们可以在一个亮度和颜色随意变化的背景中发现一个在光谱构成上十分庞杂凌乱的目标。相较于那些仅仅可以测量各种专业光辐射信息的工具，人类的这种色彩感知机制的优势是显而易见的，相对稳定的色彩感知帮助我们在纷繁复杂的视野中识别哪些成分可以归到一起[2]（图 1-10～图 1-12）。而人类这种为适应环境光变化而具备的生理调节机制也正是色彩现象相对性的生物学基础。

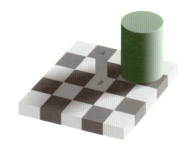

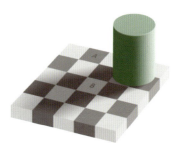

1　颜色恒常性和亮度恒常性是一个熟悉的物体出现相同颜色的原因，不管光的数量或从它反射的光的颜色。当不熟悉的物体周围区域的亮度或颜色发生变化时，就会使人产生该物体存在色差或亮度差异的错觉。尽管物体本身的亮度没有改变，但与白色物体相比，黑色物体（反射较少的光）的亮度在黑域中会显得更亮。同样，眼睛会根据周围区域的颜色投射来补偿颜色对比度．
2　特列沃·兰姆，贾宁·布里奥．剑桥年度主题讲座：色彩 [M]．刘国彬，译．北京：华夏出版社，2011．

图 1-12　Check 阴影幻象（Check Shadow Illusion）（这幅图描绘的是一个棋盘，上面有明和暗的方格，部分被另一个物体遮蔽。光色错觉是指标有 A 的区域的颜色与标有 B 的区域相比，看起来更暗，然而在二维图像的背景下，它们具有相同的亮度。也就是说，它们是用相同的油墨混合打印的，或是以相同颜色的像素显示在屏幕上的）

第一章　色彩和数字化　015

第二节　何谓数字化

数字化就是将信息转换成数字格式的过程。就狭义而言，特别是数字革命（也称"第三次工业革命"）以来，这种数字化通常是指能被计算机和具有计算能力的电子设备处理的二进制数据。

相较于第一次工业革命的蒸汽机与第二次工业革命的电力的广泛应用，第三次工业革命因电子计算机的普及而大幅提高了社会生产效率。数字化是电子计算机系统处理的基础，数字化能够把原来属于非数字领域的信息转变成数字信息，这些非数字领域的信息包括传统的文字、图像、声音等实体内容或抽象概念。人们把信息进行数字化可以大幅提高计算机的处理效率、准确性，并且可以几乎零成本地重复使用信息。

数字化对数据处理、存储和传输至关重要，因为它"让各种格式的信息以同样的效率进行传输并相互混合"[1]。虽然信息在传统的物理载体上会有更丰富的内涵，但数字化的电子数据更容易共享和访问，并且从理论上讲，只要根据需要迁移到新的、稳定的格式，数字化的电子数据就可以无限期传播而不会产生数据损失。这种潜力可以极大地简化管理工作，提高工作效率，减少人力、物力和成本投入，更好地支持企业经营和社会发展。

第三节　设计艺术视角下的色彩数字化

就狭义而言，色彩数字化就是将物理色彩转换成可以在计算机上识别和处理的电子数据。

但在色彩设计应用层面，特别是站在色彩设计艺术专业能力训练的角度看，色彩数字化可以将传统的色彩理论、色彩应用和色彩创作方法融入数字化设计工具和平台。这包括色彩的选取、组合、调整和呈现，以及如何在数字化环境中有效地使用色彩来实现特定的设计目标。下面举几个例子。

（1）它可以把看不见的色彩转换成可以在计算机上看见的色彩。色彩数字化通过一种叫作"色彩空间模型"的技术，采用特定的色

[1] Denis McQuail. McQuail's mass communication theory[M].4.ed.,reprint.London:Sage Publ,2003.

彩模型来把物理色彩转换成可以在计算机上识别和处理的电子数据。这种模型的细节复杂，但基本原理是将物理色彩的深度和饱和度映射到一定的色彩模型上，从而实现色彩数字化的目的。

（2）它可以使色彩的美感被科学地量化和理性地预测。现代色彩学建立在科学的基础之上，有色度、色阶、色距的概念，以及各种不可或缺的色彩要素。色彩的组合方式并非只有感性地抒发，或者只靠感觉和以往的色彩经验，色彩美感的显现是可以基于"数"而被科学地量化和理性地预测的。科学的合理的色彩调式逻辑在色彩效果的控制上，不失为另一种思考色彩组织关系的好方法，并且能够有效激发色彩应用的原创力。

（3）它可以使跨媒介色彩的表现更加便捷、准确。数字化的色彩可以使用更精确的数据来表示，如 RGB 和 HEX 值，这样可以更准确地表示色彩，而不是使用传统的色相系统来表示色彩，因为色相系统只能表示一小部分色彩。数字化的色彩还可以使用更多的色彩模型，以及更多的色彩空间，这样就可以更好地控制和表现色彩，使色彩在跨媒介之间的转换更加便捷准确。

（4）它可以使多元信息的色彩可视化。色彩可以用来可视化多元信息，因为色彩是一种有效的表示形式，它可以为不同的信息提供不同的颜色，从而使信息更具有可视性。例如，在绘制地图时，设计者不仅可以使用不同的色彩来标注不同的地区，使观者更容易识别出地图上不同的地区；而且可以使用不同的色彩来表示不同的数据，如人口密度，从而使观者更容易比较不同地区的人口密度；此外，还可以使用不同的色彩来代表不同的行业，如使用蓝色来代表金融行业，绿色来代表旅游行业，红色来代表文化行业，从而使行业数据更容易被观者识别和理解。可见，色彩对文字信息的可视化，可以提高文本的可读性，使文本更容易抓住读者的注意力，增强其吸引力。

党的二十大报告提出"高质量发展是全面建设社会主义现代化国家的首要任务"，这是一项与设计学科关系十分密切的内容，也体现出我国高等教育体系中艺术学升级为门类、设计学升级为一级学科后，设计学对整个社会发展的重要性日益凸显，因为设计在高质量发展中有很大的用武之地。色彩设计及色彩数字化也将会因为自身所具有的优势在其中发挥作用。

中国美术学院设计艺术学院综合设计系
"跨界·综合"实验性设计教学丛书
21世纪全国高等院校艺术与设计系列丛书

色彩·数字化

COLOR-
DIGITIZED

第二章

色彩的数字化结构

　　我国设计界早期通过交流学习，引进了很多国外的知识经验和实践模式，但当我们的设计面对需要准确表达我们自身的文化传统和现实需求时，仍需从我们自己的实际情况出发，来解决我们自己的问题。党的二十大报告提出："党的百年奋斗成功道路是党领导人民独立自主探索开辟出来的，马克思主义的中国篇章是中国共产党人依靠自身力量实践出来的，贯穿其中的一个基本点就是中国的问题必须从中国基本国情出发，由中国人自己来解答。"色彩调式便是基于西方色彩学在中国的传播与发展而衍生出的一个新的色彩概念。色彩的组合方式并非只有感性的抒发或只靠感觉和以往的色彩经验，色彩美感的显现是可以基于"数"而被科学地量化和理性地预测的。

第一节　色彩的原色与数字化体系

原色（Primary Colors）作为物质色料或色光调色时最基础的颜色，是无法被其他物质色料或色光调配出的颜色。基于原色，人们可以通过适当的调色模型（加性、减性、加性平均等）来预测或调配生成特定的色域，以引起相应的色彩视觉感知。当然，原色也可以是概念性的，如作为色彩空间中的加法数学元素，或者作为心理学和哲学等领域中不可简化的现象学范畴。历史上有过许多相互竞争的色彩原色系统，虽然有着模式、结构及具体颜色上的差异，但是这些原色的研究基本是围绕当时的色彩认知能力、应用场景和工艺水平展开的。接下来就典型的原色展开分析与比较。

对RYB（Red、Yellow、Blue）颜料三原色的研究，特别是绘画艺术的演进和色彩理论的发展，与西方艺术学乃至颜料工艺的进步密不可分。从最早记载在弗朗

西斯·阿吉洛尼乌斯（Franciscus Aguilonius）作品中的 RYB 颜料三原色，即"减光"色混模式的原型（图 2-1）来看，虽然它以图示加文字的形式描述，但是这已经证明当时人们开启了对绘画颜料原色的探索。

当时的色彩研究学者都试图完善 RYB 颜料三原色，这一颜料调色的基础核心内容。1708 年，克劳德·布特（Claude Boutet）的色环已经开始在 RYB 颜料三原色的基础上探寻出原色之间的调和色及互补色的关系，如红色和绿色、黄色和紫色、蓝色和橙色等（图 2-2），现代标准 12 色的 RYB 色环（图 2-3）中的颜色名称和排列基本可以与之对应，但也许是受当时颜料加工水平的限制，色环上颜色本身的准确度和饱和度还并不到位。

摩西·哈里斯（Moses Harris）在他的《自然色彩系统》（The Natural System of Colors）中，试图解释"物质上或绘画艺术"的原则，通过这些原则，红、黄和蓝中可以产生更多的颜色（图 2-4）。作为一名博物学家，摩西·哈里斯希望了解并建构颜色之间的关系，探索它们之间是如何组织生成的。他还观察到，黑色是由 RYB 颜料三原色叠加而成的。

英国画家查尔斯·海特（Charles Hayter）1826 年

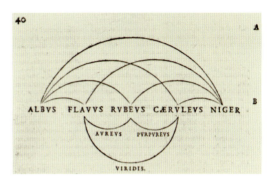

图 2-1　1613 年由弗朗西斯·阿吉洛尼乌斯创作的最早的 RYB 色彩体系

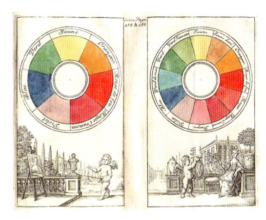

图 2-2　1708 年的布特色环显示出传统的互补色：红色和绿色、黄色和紫色、蓝色和橙色

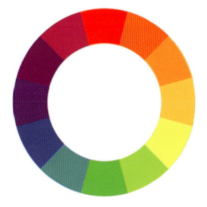

图 2-3　现代标准 12 色的 RYB 色环

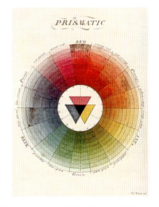

图 2-4　摩西·哈里斯在他 1776 年出版的《自然色彩系统》中展示了这种调色板

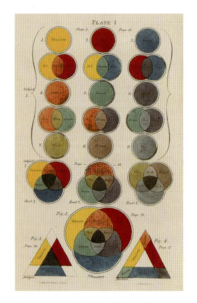

图 2-5 《三原色新实践论》书影；查尔斯·海特的《三原色新实践论》中调色的基本信息体系，描述了如何从三原色中得到所有颜色

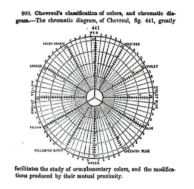

图 2-6 米歇尔·尤格·切夫罗基于 RYB 的颜色模型，显示互补色和其他关系

在伦敦出版了《三原色新实践论》（*A New Practical Treatise on the Three Primitive Colors*），书中描述了如何用三原色调配其他的颜色，查尔斯·海特自认为这是一个完美的用 RYB 颜料三原色调色的基本信息体系（图 2-5）。这一体系描述的颜色结构和关系非常清晰直观，特别适用于颜料调色实践；但是，在查尔斯·海特的调色的基本信息体系中并没有看到关于颜色明度变化的调色方法。这也许是由于钛白色，这一亮度高且广受艺术家欢迎的白色颜料在当时还并未被发明出来（它于 20 世纪初才上市），而当时绘画所用的铅白不仅覆盖率低，而且制作工艺复杂，生产周期漫长且有毒，难以广泛应用。

RYB 颜料三原色理论已经成为当时具有广泛基础的色彩视觉理论，并且影响着绝大多数物理的颜料、色素或染料的调色。这一理论通过同时代的各种心理色彩的研究而得到加强，特别是"互补"或"对比"色的概念。这些色彩理念总结在约翰·沃尔夫冈·冯·歌德的《色彩论》和法国工业化学家米歇尔·尤格·切夫罗（Michel Eugène Chevreul）的《同时色彩对比法》（*The Law of Simultaneous Color Contrast*）（图 2-6）这两份当时关键的色彩理论文献中。从 19 世纪 RYB 颜色混合的表现（图 2-7）来看，RYB 颜料三原色已经构成了艺术家使用的标准色环。这 3 个原色两两混合后产生的中间色，紫（Purple/Violet）、橙（Orange）、绿（Green）又构成了另一组三原色。从这种艺术家常用的原色模式中，我们可以明显看出它与为了强调色彩对比理论的约翰·沃尔夫冈·冯·歌德的《色彩论》中的色彩三角形的（图 2-8）对应的关系。

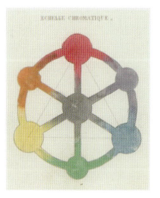

图 2-7 19 世纪 RYB 颜色混合的表现

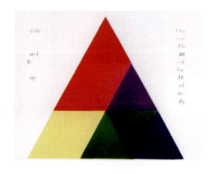

图 2-8 约翰·沃尔夫冈·冯·歌德的《色彩论》中的色彩三角形

图 2-9　1841 年乔治·菲尔德发表的《色谱法》中的 RYB 颜色调配示意图

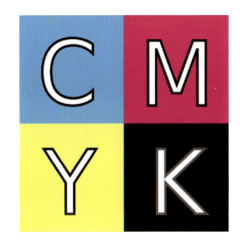

图 2-10　彩色印刷或打印通常使用 4 种墨水：青色、品红色、黄色和黑色墨水

随着 19 世纪欧洲印刷工业机械化的趋势和对生产工艺要求的提高，RYB 颜料三原色理论显示出一定的应用局限。从 1841 年英国化学家乔治·菲尔德（George Field）发表的一篇关于颜色和颜料的论文《色谱法》（Chromatography）中的 RYB 颜色调配示意图（图 2-9）可以看出，这个 RYB 颜料三原色中的红色的色相其实已经接近于品红色，蓝色已经趋向于青色，而这也正是印刷工业中非常典型的配色现象。

随着印刷工业的发展，在工业印刷的颜料调配选择上，RYB 颜料三原色模式逐渐被 CMYK 四色模式取代，CMYK 四色模式是彩色印刷工业化生产中的典型减色模型。CMYK 是指用于彩色印刷或打印的 4 种墨水：青色（Cyan）、品红色（Magenta）、黄色（Yellow）和黑色（Keyline/Black）[1] 墨水（图 2-10）。在"减光"色混的 CMYK 模型中加入黑色，是为了简化生产工艺和节省墨水成本，并且产生更深的黑色调。印刷中的不饱和色和深色会用黑色墨水而不是用青色、品红色和黄色调和出的颜色，CMKY 四色模式可以实现绝大部分常规印刷色彩的调色任务。

最初的 RGB "加色" 系统的色彩原型是牛顿在他的《光

[1] keyline 被定义为"在艺术作品中，一幅完成艺术的轮廓图，以指示诸如半色调、线条草图等元素的准确形状、位置和尺寸"。

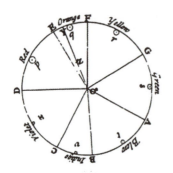

图 2-11 牛顿的不对称色轮

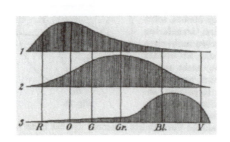

图 2-12 托马斯·杨和赫尔曼·冯·亥姆霍兹认为，眼睛的视网膜由红色、绿色和蓝色3种不同的光感受器（现在称为"视锥细胞"）组成

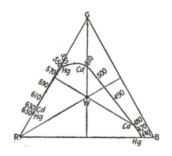

图 2-13 詹姆斯·克莱克·麦克斯韦尔的颜色三角形

图 2-14 RGB 和 CMYK 颜色模型比较

学》中的不对称色轮（图 2-11）上体现出来的。现代意义的 RGB 色彩模型则是基于"生理光学的创始人"、英国的物理学家托马斯·杨和德国物理学家赫尔曼·冯·亥姆霍兹在 19 世纪中期提出的杨－亥姆霍兹（Young-Helmholtz）三色视觉理论（图 2-12），以及詹姆斯·克莱克·麦克斯韦尔（James Clerk Maxwell）在 19 世纪中后期提出的颜色三角形（Color Triangle）（图 2-13）而建立起来的。在 19 世纪初，托马斯·杨首先提出了后来由赫尔曼·冯·亥姆霍兹发展的假设（杨－亥姆霍兹理论），即颜色感知依赖于 3 种视网膜神经元[1]。这是对色彩知觉的现代理解的开端，即人的视觉感知两段学说中的前段三原色理论。1956 年，瑞典生理学家贡纳·斯瓦提琴（Gunnar Svaetichin）首次展示了 3 种对不同波长敏感的细胞。[2] 这为支持杨－亥姆霍兹的三原色理论提供了生物学证明，即眼睛确实具有 3 种对不同波长敏感的颜色受体（视网膜神经元）。

　　RGB 三原色这一"加光"色混模式，一方面建立在色光的基础构成上，另一方面与人体色彩视觉的基础感知机能对应，可以呈现出更加宽广的色域，是现代光学调色的理想模式。而脱胎于 RYB 颜料三原色的 CMYK 四色"减光"色混模式，则为现代物理材质的工业化调色提供了一个实用的通用平台（图 2-14）。

1 Thomas Young. "Bakerian Lecture: On the Theory of Light and Colors"[R]. Phil.Trans.R.Soc.Lond.92.1802:12-48.
2 Gunnar Svaetichin. Spectral response curves from single cones[J].Vision Reasearch, 1967: 519-531.

如果说对色彩原色的研究奠定了不同模式下色彩调配的基础，那么对色彩体系或色彩模型的研究则为科学地描述颜色搭建了理论基础，并且为颜色之间的关系搭建起了一个可以参数化定位色彩的"空间"。以下就对与"光色融合"调色系统有关的色彩体系展开分析与比较。

　　西方早期的主要色彩体系研究成果：1775 年由德国天文学家托比亚斯·梅尔（Tobias Mayer）创作，乔治·克里斯托夫·利希滕伯格（Georg Christoph Lichtenberg）收集并出版的 Opera Inedita，一个由红、黄、蓝三原色调配并相互过渡而成的三角形色彩体系（图 2-15）；1810 年由菲利普·奥托·龙格（Philipp Otto Runge）推出的球形体系（图 2-16）；1839 年由雪佛兰创造的半球形体系；1860 年由赫尔曼·冯·亥姆霍兹创作的锥形体系；1868 年由威廉·本森（William Benson）创作的倾斜立方体体系；1895 年由奥古斯特·基尔希曼（August Kirschmann）创作的倾斜的双锥形体系。总的来说，这些 19 世纪以前的色彩系统形态各异，结构也变得越来越复杂。但它们基本上都是纯理论的，不仅没有建立起与人类色彩视觉感受对应的维度和科学的参数体系，而且不能标识出所有的颜色或颜色之间的关系。

　　1898 年，美国马萨诸塞州师范学院（现为马萨诸塞州艺术与设计学院 Massachusetts College of Art and Design, or Mass.Art）的艺术家兼艺术教授艾伯特·蒙塞尔（Albert Munsell）创造了"理性地描述颜色的方法"，他使用十进制的数字组合来表示颜色，而不是颜色的文字名称（他觉得这是"愚蠢"和"误导"）。蒙塞尔吸取并发展了菲利普·奥托·龙格球状色彩系统的立体表现模式，并且用色相（Hue）、明度（Value）、艳度（Chroma）[1] 分别对应环向、轴向和径向，从 3 个维

图 2-15　托比亚斯·梅尔的三角形色彩体系

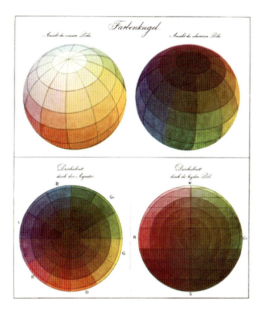

图 2-16　菲利普·奥托·龙格的球形体系

[1] 色彩这一属性在国内大部分的色彩文献中被表述为纯度、色度、浓度、彩色度、饱和度等，笔者认为这是在翻译的过程中对原英文单词概念错误的解读和对色彩属性的认知不准确而导致的．

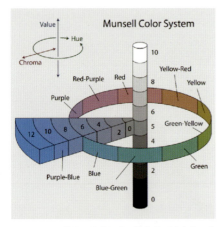

图 2-17 艾伯特·蒙塞尔建立的色彩系统中的立体结构关系

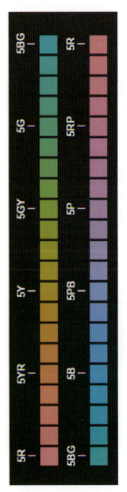

图 2-18 蒙塞尔色彩系统常用的 40 种色相，互补色垂直排列

度建立了一个开放的、立体的色彩系统（图 2-17）。

如果把蒙塞尔色彩系统概括成一个立体的球形来描述，其色相的变化对应的就是球形环向的变化。蒙塞尔色彩系统共分为 5 个主要色相：R（红色）、Y（黄色）、G（绿色）、B（蓝色）和 P（紫色）。在相邻的主要色相之间还各有一个中间色相，如 YR（橙色）、BG（蓝绿）等共 5 个。这 10 个色相中的每一个色相又可以被分解为 10 个子色相，以便给出 100 个色相的整数值。但在实践中通常用 40 种色相（图 2-18），以 2.5 为增量，如从 10R 到 2.5YR。色彩系统中垂直相对的是它们的互补色。蒙塞尔色彩系统的明度变化是从底部到顶部的轴向变化，从黑至白分别对应 0 到 10，共分为 11 级（图 2-19）；艳度变化是从球形轴心到外表的径向变化，根据不同色相作等差梯度变化，有的色相的艳度变化可以多到 14 个级别。

身为艺术家和教育家的艾伯特·蒙塞尔从色彩艺术研究与色彩教育普及的角度出发，将颜色的属性分成了色相、明度、艳度 3 个维度，与人体视觉中基本的色彩感知能力对应，并且将这 3 个维度分别对应球体的环向、轴向和径向，从而搭建起一座立体直观的、可以沟通色彩科学与色彩艺术的便捷桥梁。蒙塞尔色彩系统几乎可以囊括所有能够用物料调出的颜料色彩，建立起一个可以参数化定位的色彩体系。更为重要的是，艾伯特·蒙塞尔还发明了光度计并建立了一个光度的标准，而这对开发和定义一个现代意义上的标准颜色系统来说是至关重要的；他阐明了光源与颜色显色之间的关系，并且提出根据日光测量其他光线的方法，把相对恒定的光源作为颜色比较和调校的必要条件。因此，今天对各种物料颜色的准确测量都要基于特定的标准光源进行。

奥斯特瓦尔德色彩体系是由在 1909 年获得过诺贝尔化学奖的德国化学家弗里德里希·威廉·奥斯特瓦尔德（Friedrich Wilhelm Ostwald）发明的色彩空间。1910 年，他从莱比锡大学退休之后，开始着手色彩学的研究，他对色彩体系的建构充分运用了严谨的数理模型和精确的定量化方法，并且结合德国哲学家、物理学家和实验心理学家古斯塔夫·西奥多·费希纳（Gustav Theodor Fechner）对感知与物理强度刺激之间非线性关系的研究成果，运用韦伯-费希纳定律（Weber - Fechner Law），即心理物理学领域的两个相关定律。这两个定律都涉及人类感知，更具体地说，是关于物理刺激的实际变化与感知变化之间的关系。奥斯特瓦尔德色彩体系的明度分为 8 个级别，在由黑到白的色阶变化中运用了复杂的几何算法来替代传统的算术平均算法，以更加匹配人眼对明度色差的真实感知。奥斯特瓦尔德色彩体系的色环上一共有 24 个色相，是在黄、橙、红、紫、蓝、蓝绿、绿、黄绿 8 个色相的基础上再各分出两

图2-19 蒙塞尔色彩系统中明度沿颜色实体垂直变化

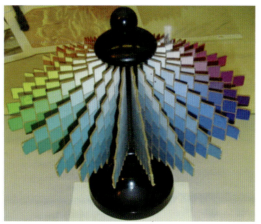
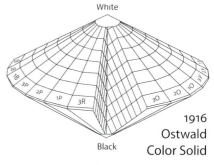

图2-20 奥斯特瓦尔德色彩体系

个色相而得来的；再将C（色相）、W（白）、B（黑）3种颜色成分按照一定的比例调配，并且设定C+W+B =100（%），所以奥斯特瓦尔德色彩体系最多只需要两种变量的具体数值就可以定义出某种特定的颜色，这也使颜色的调配不必完全依靠于人的视觉。整个系统秩序严密，配色看起来也极为方便（图2-20）。

但是，奥斯特瓦尔德色彩体系在科学技术领域的创新并不一定就会在艺术领域受到普遍欢迎。与蒙塞尔色彩系统被广泛接受并普遍传播的境遇大相径庭的是，奥斯特瓦尔德色彩体系被色彩艺术学界敬而远之。奥斯特瓦尔德本人也遭到时任包豪斯设计学院色彩专业教授的瓦西里·康定斯基（Wassily Kandinsky）、保罗·克利（Paul Klee）和约翰·伊顿（Johannes Itten）等人的质疑和冷待。奥斯卡·施莱莫（Oskar Schlemmer）更加直接评价道："奥斯特瓦尔德色彩体系是典型的科学性结论，从艺术角度来看则毫

 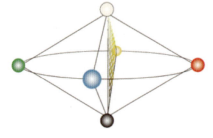

图 2-21　NCS 基于 3 对基本颜色（白–黑、绿–红和黄–蓝）　　图 2-22　NCS 结构

无意义。"[1]而且，基于奥斯特瓦尔德色彩体系的《色彩和谐手册》（Color Harmony Manuals）于 1942 年开始出版，发行了 4 种不同版本，到 1972 年就已经绝版。这无论是在商业领域，还是在标准化应用上，都不能算成功。

　　NCS（Natural Color System）是一个基于人体视觉感知对比理论的色彩体系。NCS 概念首先由德国生理学家埃瓦尔德·赫林（Ewald Hering）提出。NCS 有 6 个原色：W（白色）、S（黑色）、Y（黄色）、R（红色）、B（蓝色）、G（绿色）。在三维的色立体中，顶端是 W，底端是 S，色立体的中心水平分布 YRBG 四原色，两两过渡形成色相环，4 个原色将色相环分成 4 个象限，每一个象限又有 100 个分级（图 2-21、图 2-22）。

　　目前的 NCS 从 1964 开始由瑞典色彩中心基金会（Swedish Color Center Foundation）开发。NCS 号称自己和其他大多数色彩体系最根本的差异就在于色彩的原点。NCS 是依据人的视觉感知理论两段学说中的后段对比理论来定义原色的，而其他颜色模型，如 CMYK 和 RGB，都是基于色彩生成的物理机制来"制造"颜色的。

　　但现实的情况却是，基于 CMYK 生成的色彩体系（以蒙塞尔色彩系统为代表）可以更直观地应对物理颜料调色的问题，常通用于"减光"色混。图 2-23 是以 RGB 为原色生成的色彩空间，可以更直观地应对色光调色的问题。RGB 由红色、绿色和蓝色这 3 种原色定义，并且可以产生任何颜色，而 RGB 色彩空间则是基于 RGB 三原色的任何加色空间。RGB 色彩空间的完整规范还需要白点色度和伽马校正曲线，它通常用于"加光"色混。而与 NCS 的观念同源、结构类似，但是体系更完备，

1　Oskar Schlemmer. Idealist der Form [C].Briefe,TagebAcher, Schriften(Ed.:A. HOnecke), Leipzig: Reclam-Biblionthek, 1990:263.

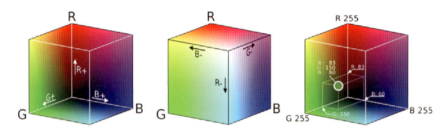

图 2-23　RGB 色彩空间

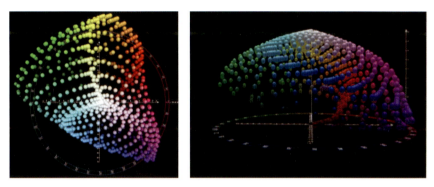

图 2-24　CIELab 色彩空间顶视图　　图 2-25　CIELab 色彩空间前视图

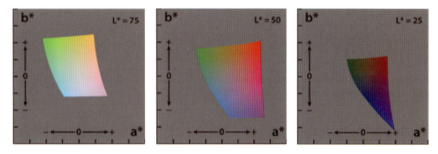

图 2-26　CIELab 色彩空间不同明度的水平剖面

色度更精确，功能更全面的 CIELab 色彩体系（CIELab Color Space）则成为通用的可以跨色彩体系沟通的"实验室"色彩空间（图 2-24～图 2-26）。

CIE（Commission Internationale de L'Eclairage，国际照明委员会）首先通过创建发布 CIE 1931 系列的色彩空间使光谱色彩学走向标准化，CIE 1931 RGB 和 CIE 1931 XYZ 等一系列色彩空间在数字层面将人类可视的色彩全部涵盖。图 2-27～图 2-30 显示了这一系列由数字架构定义的色彩空间系统的优势，它也成为多种色彩数字化应用的基础平台。

第二章　色彩的数字化结构　029

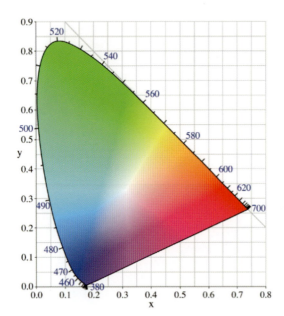

图 2-27　CIE 1931 XYZ 色彩空间图

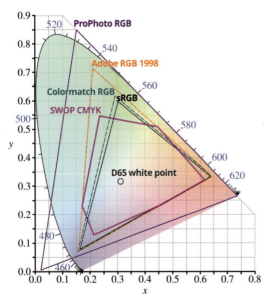

图 2-28　CIE 1931 XYZ 色彩空间图上几种 RGB 和 CMYK 色域的比较

由于最初基于真实的 RGB 三原色的 CIE 1931 RGB 色度系统会形成负值，不易让人理解，于是 CIE 利用心理物理测量创建了虚拟的数字化的 XYZ 色彩空间，成功消除了负值的 CIE 1931 XYZ 系统对色域的全面描述方面"举足轻重"的作用。但是，该系统在与人体视觉色彩感知的等差匹配程度上却有着较大的不均匀性，如图 2-31 所示。由于色彩感知生成于观者的大脑，所以从这个意义上讲，任何色彩感知都是主观的。如果观察条件不同，单纯模拟自然光谱数值的 XYZ 颜色模型是不够的，显然还需要能够模拟人体真实的色彩感知的色彩外观模型（图 2-32）。当"色彩外观模型"（Color Appearance Model，简称"CAM"）这种在颜色的外观上与其相应的物理测量不相符时，可以用来描述人体真实的色彩感知的数学模型被相继开发出来。特别是 2002 年发布的 CIECAM02 模型与 1976 年发布的 CIELAB 模型相比，CIECAM02 模型已经被证明是一个更合理的初级视觉皮层神经活动模型。[1]

但是在实践中，人们逐渐认识到，如果仅用诸如 CIECAM97s 或 CIECAM02 之类的模型的话，尚不能很好地描述关于色彩外观现象的一些重要方面，如在不同的色彩模式间的数据转换与管理。于是，又有一些色彩外观模型被不同的研究人员和机构相继开发出来，如 ICAM[2]、ICTCP[3]、

[1] Andrew Thwaites, Cai Wingfield, Eric Wieser, etc. Entrainment to the CIECAM02 and CIELAB color appearance models in the human cortex[J]. Vision Research，2018: 1–10.
[2] ICAM 是 Mark D.Fairchild 和 Garrett M.Johnson 于 2002 年在斯科茨代尔的第 10 届彩色成像会议（10th Color Imaging Conference）上开发的一种色彩外观模型。参见 ICAM: An Image Appearance Model at the Munsell Color Science Laboratoryn Website.
[3] 由杜比实验室开发，ICTCP 或 ITP 是 Rec.ITU-R BT.2100 标准中规定的颜色表示格式，用作视频和数字摄影系统中高动态范围（HDR）和宽色域（WCG）图像的彩色图像通道。参见"BT.2100-2: Image parameter values for high dynamic range television for use in production and international programme exchange". ITU-R. July 2018.

图 2-29 CIE 1931 RGB 色彩空间图

图 2-30 CIE 1931 色彩空间图

图 2-31 CIE 1931 色彩空间色差的不均匀性

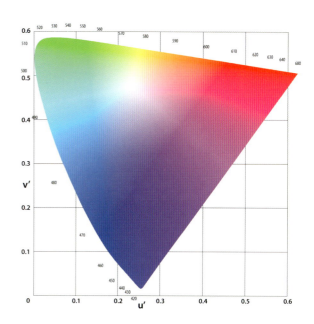

图 2-32 （u'，v'）色度图，也称"CIE 1976 UCS（均匀色度）图"

第二章 色彩的数字化结构 031

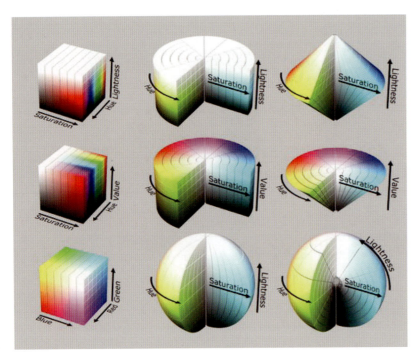

图 2-33 对 HSL、HSV、RGB 3 种不同色彩体系进行比较

ICCMAX[1] 等。图 2-33、图 2-34 是专门针对计算机运算的色彩体系，基于 RGB 色彩模式演化出的 HSL（色相 /Hue、饱和度 /Saturation、明度 /Lightness）及 HSV（色相 /Hue、饱和度 /Saturation、价值 /Value）色彩模式，成为沟通物料颜色与色光色彩模式的转换器。

通过以上分析，笔者认为可以将色彩体系分为三大类型。第一类是用于描述物理色料构成方式及颜色之间的关系，并且可以规范这些物料调色方式的色彩体系。从绘画领域的 RYB 颜料色彩体系到蒙塞尔色彩系统，从发端于印刷工业的 CMYK 系统到用于规范印染、喷涂及各种物质材料工业化加工生产的各类色彩系统，都是基于"减光"色混的色彩体系。第二类是基于光谱色彩学的，可以用于描述不同的色光构成方式及它们之间关系的色彩体系。从 RGB 色彩体系到 CIE 1931 等一系列色彩体系，都是基于"加光"色混的色彩体系。第三类是从色彩管理的角度出发的，可以为不同的色彩模式提供数据转换和再现的色彩体系或控制机制。从 Lab 色彩体系到计算机的 HSL 色彩系统，再到 ICCMAX 等跨平台的色彩管理系统都属于这一类型。

[1] ICCMAX 是一种超越 D50 色度学的新型色彩管理系统。该规范已获得 ICC（International Color Consortium，国际色彩联盟）指导委员会的批准。参见 Specification ICC.1:2010-12, 2010 revision of the ICC profile standard.

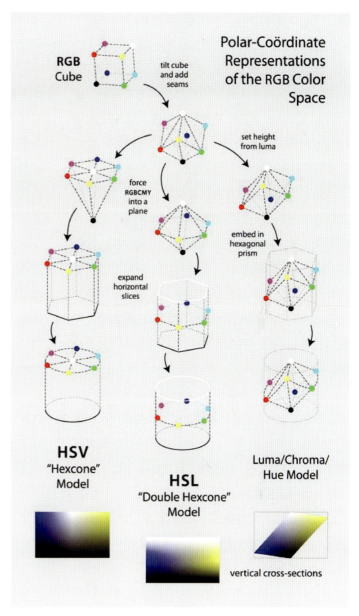

图 2-34　圆柱 HSL 和 HSV 表示的 RGB"颜色立方体"的几何推导

　　虽然在描述专门的颜色系统或在不同的色彩模式间转换时都已经有相当专业和成熟的色彩体系,但是从色彩艺术应用的角度来看,建立一个能够直观描述"光色融合"后的色彩刺激值变化与人体色彩视觉感知的关系,并且能够管理控制和调校有色光与物料的固有颜色"融合"后色彩现象的调色系统则更有现实意义。

第二节　色彩的数字化视觉结构

现代色彩学建立在科学的基础之上，有色度、色阶、色距的概念及各种不可或缺的色彩要素。色彩的组合方式并非只有感性地抒发或只靠感觉和以往的色彩经验，色彩美感的显现是可以基于"数"而被科学地量化和理性地预测的。

色彩调式是基于西方色彩学在中国的传播与发展而衍生出的一个新的色彩概念，由中国色彩学首席科学传播专家宋建明教授提出。虽然已有的色彩学理论已经对色彩体系、色彩对比关系等进行了研究与论述，但是能从色彩整体系统入手，基于色彩结构本身，涵盖不同维度与细节的色彩调式理论还有待挖掘和深化，因此色彩调式的系统性研究十分重要。

瓦西里·康定斯基认为："数是各类艺术最终的抽象表现。"[1]也就是说，色彩效果的变化最终取决于不同色"数"的变化。而色调组织的数字化离不开色彩调式的应用，色彩调式正是基于"数"的理性的科学的色彩结构。

色彩基于不同节奏的色彩调式，以及色彩要素之间的关系，组合成了影响色彩调式的各种"数"，"数"变则"相"变，色彩之样貌随之而变。因此，画面中影响色彩效果的内在组织结构就是色彩调式，这一结构关系的变化是影响色彩呈现效果的核心因素。

宋建明教授在《设计造型基础》一书中提到色彩家族、和谐秩序链学说、色彩的调性与调式等色彩概念，分析了形成色彩调式对比性的重要因素，以及构成色调性质的重要关系——彩度。

色调是指构成自然景物整体色彩的趋同现象，是自然色彩呈现的特征之一。只是自然界空间的色彩要受控于光源色光倾向，因此，表现在画面上时，总要受到某一个或一组主要颜色的控制而形成主导倾向色彩。"色调"一词，原引自音乐术语，俗称"调子"。像音乐的作曲一样，色调的构成，同样有"调式"和"调性"的内容。[2]

而调式就是指色调构成在色彩内在结构方面的关系，可以被看作一种格式，色调组织中的颜色间的对比关系（色距的情况）、对比类型（彩度呈现的性质）确定着这种"调式"的关系。可见，调式是色彩客观性的呈现。自然界万物的形象都有各自的调式，被称为"自然色彩调式"。[3]

关于色彩调式与色彩效果显现关系的研究与课程探索还不够深入与全面。本书对色彩调式的研究基于这些色彩理论，将更加系统与深入地探索色彩调式与色彩画面效果显现的关系。

色彩调式是色彩美学应用体系中十分重要的色彩理论。色彩调式揭示了在色彩视觉层面下色彩各要素间的内在结构与组合关系。

色彩调式以构成色彩关系的几大要素为基础，如色彩的色相、明度、艳度、彩色度。这几大要素之间的关系变化及不同的组织方式构成了不同的色彩调式。当然，很多其他的视觉因素也会影响色彩效果，如形状、面积、位置、空间、肌理、材质等。如果深入探索色彩调式对色彩美感的影响规律，形成基本的用色经验，那么学生创作出高品质的色彩画面效果就相对容易，其色彩设计的原创力便能得到激发与提升。

1　瓦西里·康定斯基. 康定斯基：文论与作品 [M]. 查立，译. 北京：中国社会科学出版社，2003: 47.
2　潘公凯，卢辅圣，宋建明. 设计造型基础 [M]. 上海：上海书画出版社，2000: 542.
3　潘公凯，卢辅圣，宋建明. 设计造型基础 [M]. 上海：上海书画出版社，2000: 543.

在色彩"语法"中，我们通常将色彩调性作为描述色彩效果的主要词汇，如普遍意义上的冷暖色调，或者按照色相分类的红调、绿调、蓝调等。但在本研究中，色彩调性被理解为色彩效果的风格性、文化性导向，是一种含有复杂因素的符号性色彩视觉意象。因国家民族、地理环境、文化形态等的不同，而形成了风格特点各异的色彩品位格调，因此被称为"色彩调性"。

色彩调式是控制色彩调性的有效手段与方法。因为色彩调式与调性是色彩韵律构成的重要因素，调式的变化决定了调性的变化，调性的样貌随调式而变。任何一种色彩调性都基于所选定的色彩调式。色彩调式体系能够将色彩效果统一联合起来，色彩调性的气质与样貌则与色彩调式有关。因此，我们在研究千变万化的色彩效果时，就必须对色彩调式的类型与性质进行系统分析与建构。关于色彩调性，每个国家或民族，都有属于自己的审美情趣，受地域文化的影响，在色彩韵律上呈现出明显的区别。

色彩调式丰富多变，需要深入研究色彩要素之间的关系，将不同的色彩效果谱系化，并且进行一系列的效果推演，逐一明晰色彩明度、艳度、彩色度之间的关系，以及它们对色彩美感效果的影响方式。

按照色彩要素划分，色彩调式可分为明度主导调式、艳度主导调式、彩色度主导调式。这里的"艳度"就是指色彩的鲜艳程度（图2-35），也有学者称之为"色彩饱和度"。从色彩学专业角度讲，色彩饱和度属于化学范畴，而本专业基于研究色彩视觉的角度，称之为色彩的鲜艳程度(即艳度)更为合理。而彩色度，就是色彩色相的数量，一幅画面中出现的色相越多，所跨的色域越广，那么它的彩色度就越高。例如，若将色彩分为黄、橙、红、紫、绿、青、蓝、钴蓝这八大色域（图2-36），所跨色域范围越大的色彩画面，彩色度就越高。弄清这两个要素的概念十分重要，只有这样，这3个要素之间的关系才能更加明确。在这3类调式的基础上，人们

图2-35　色彩艳度

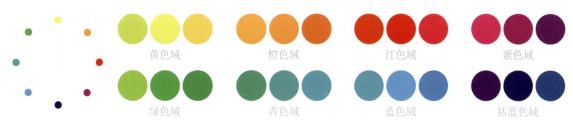

图2-36　色域分类

可以通过色彩实验得出更多、更细化的色彩调式类型。

但我们在讨论这3个色彩要素主导的调式类型之前，得先明确色彩效果中最单纯、最显而易见的色彩相貌特征。

按照明暗关系划分，色彩调式可分为长调式、中调式、短调式。长调式就是指色彩画面中有比较大的明暗关系跨度的调式，而中调式是指明暗关系跨度适中的调式，短调式就是明暗变化跨度比较小的调式。色彩的明暗跨度分为9级。色彩的明度值，是由黑色与白色混合得出的明暗渐变为9级的灰度值，这9级灰度可被分为高明度、中明度、低明度（图2-37）。灰度跨度在3级以内的为短调式，灰度跨度在3级以上、6级以内的为中调式，灰度跨度在6级以上的则为长调式（图2-38）。

其往下又可细分为9个复调式，分别是高明度的长调、高明度的中调、高明度的短调，中明度的长调、中明度的中调、中明度的短调，低明度的长调、低明度的中调、低明度的短调。

按照艳度关系划分，色彩调式可分为高艳度调式、中艳度调式、低艳度调式。

按照彩色度关系划分，色彩调式可分为高彩度调式、中彩度调式和低彩度调式。

按照结合三要素划分，色彩调式可分为高/中/低明度的高/中/低艳度的长/中/短调式。

以上按照明度、艳度、彩色度的划分，总结了色彩整体的样貌特征，我们在此色彩调式系统基础之上，来探索色彩要素之间的关系。

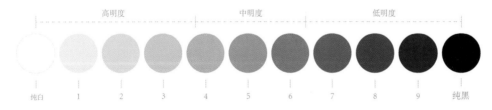

图 2-37　灰度划分

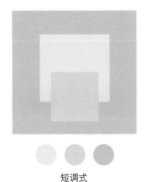
短调式

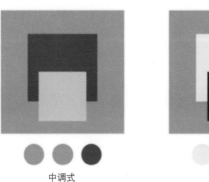
中调式

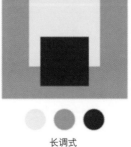
长调式

图 2-38　短 / 中 / 长调式

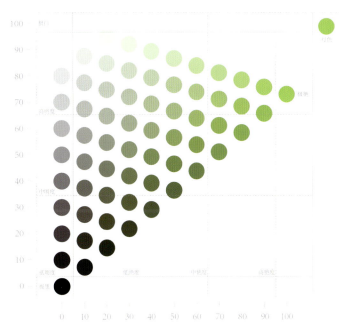

图 2-39　色立体剖面

图 2-40　九宫格色彩分类法

对色立体剖面（图 2-39）进行解析，便能明晰九大色彩特征，我们称之为"色彩九宫格关系图谱"。这是结构性地将色彩特征进行分类的方式，在色彩教学中，我们大多以这种九宫格色彩分类法（图 2-40）进行色彩实验。

第三节　色彩调式数字化

　　本课程从色彩实验着手引导学生对色彩调式进行学习，以色彩的明度、艳度、彩色度为基本要素，通过逻辑化构建进行科学量化的色距结构调整，形成色彩课程中可操作、可复制的色彩训练方案；让学生了解色彩元素间的组合关系对色彩效果的影响，从而掌握色彩调式应用的有效方法。

　　为了探索色彩要素之间的关系，本课程的色彩实验建立在色彩调式系统的基础之上，通过科学严谨的用色逻辑，让学生经过系统性的色彩训练，提升对色彩的组织能力。实验难度以色彩关系的复杂程度由简入繁、循序渐进。

　　本课程中的色彩教学将色相与色相之间的混合进行实验，首先，将色相环上的色相数固定为12色（图2-41），再将这12色依次进行色相混合，让学生体会不同颜色间色相混合的色彩变化；为了课程训练的结构化可以色相环60度、120度、180度为基准进行色彩实验。这里的混合是指利用实体颜料的色相之间的减光混合。

　　色彩调式基于色距变化而产生不同的色彩关系，色彩关系（明度、艳度、彩色度）的内部组织结构决定了色彩调式的基本样貌。因为色彩调式的不同产生不同的色彩效果，为了全面分析色彩调式体系，探索色彩调式对色彩效果的影响，本课程会进行色彩调式的对比实验。调式对比，顾名思义，强调的是色彩之间的强弱对比，那么色彩调式对比就是指包含色彩调式结构的色彩画面的效果对比。在本课程中，学生对色彩效果的评判没有主观的好坏之分，而须客观描述其色彩效果所呈现的特点。

　　而利用色立体构建色彩调式实则基于"数"的变化，即在色立体中，由不同色值和色距的色相所在的点相连接而构成色彩路径，从而产生了色彩调式的数理结构。色彩调式性质基于色彩视觉层面，因色彩实验具有一定的科学性，所以本节将更深入地探讨色彩调式的具体构成效果，把色彩调式"数"化、抽象化，回归调式组织逻辑本身。这一方式，在宋建明教授主编的《设计造型基础》一书中有类似的概念——秩序链。

　　"秩序链，是指有序地在'色立体'空间中求取等距的点色作为调式的构成成分。这种被选定的点色在色立体空间中通常呈现一种链式关系，故而称之为'秩序链'。"[1]

[1]　潘公凯，卢辅圣，宋建明. 设计造型基础 [M]. 上海：上海书画出版社，2000: 548.

就像音乐的调式结构,直接影响了音乐的美感一样,优美的色彩秩序也需要基于"数"的艺术。应用合适的调式是色彩韵律产生的有效手段与方法,因此,色彩调式的研究必不可少。

色彩效果由色彩调式控制,色彩美感的显现并不一定只靠感性的色彩经验及所谓的灵感。科学合理的色彩调式逻辑,不失为另一种思考色彩组织关系的好方法,并且能有效激发色彩应用的原创力。学生只要有效利用色彩的明度、艳度、彩色度,以及它们之间的组织关系,就能得到适用的色彩效果。

学生历经逻辑缜密的色彩实验,生成色彩调式的可视化模型,便可掌握色彩各个要素间的关系对色彩效果的影响规律。

学生将色彩的明度、艳度、彩色度三要素依次抽离或组合,可形成具有不同色彩关系的色彩对比效果。

明度主导调式时,当其中某一要素变化,另外两个要素不变的时候,色彩效果是如何;当其中两个要素变化,而剩下的一个要素不变的时候,色彩效果是如何;而后,当3个要素都发生变化的时候,色彩效果是如何。

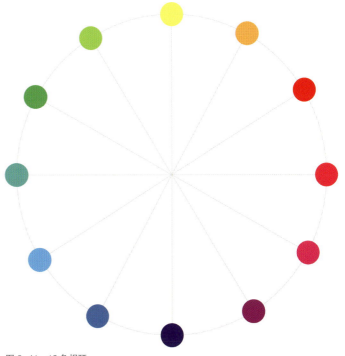

图 2-41　12 色相环

下面通过4个色彩实验来进行论述。

1. 明度调式对比实验

对色立体中的每一个色相剖面进行具体分析，按照高/中/低明度的长/中/短调式进行细分对比，形成细腻的色彩明度变化调式，并且显现出一定的色彩层次；主要探索的是以明度变化为主导的色彩效果。

从简单的明度对比关系入手，当明度主导调式时，所用之色不包含艳度和彩色度关系，只变明度，不变艳度和彩色度，以此主要探索明暗关系对色彩效果显现的影响。同一画面中调式的性质：不同明度、同艳度范畴、无彩色度的长/中/短调式，即高/中/低明度的长/中/短调式（图2-42）。

作业：

采用同色系的色相，分别组合高/中/低明度的长/中/短调式；每个画面中不包含艳度关系与彩色度关系。

工具：

计算机制图或手绘（水粉颜料、小白卡等）。

目的：

让学生体会明度变化对画面效果的影响，并且能合理利用明度关系去组合高/中/低明度的长/中/短调式。

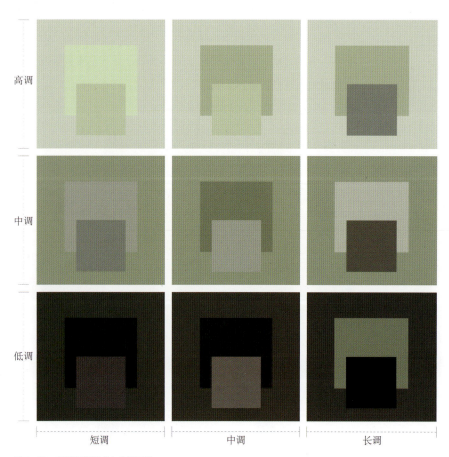

图2-42　色彩明度调式九宫格图谱

作业展示：

作业展示见图 2-43 ～图 2-45。

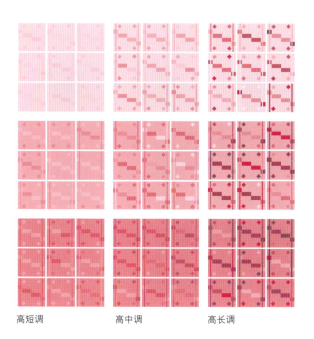

高短调　　　高中调　　　高长调

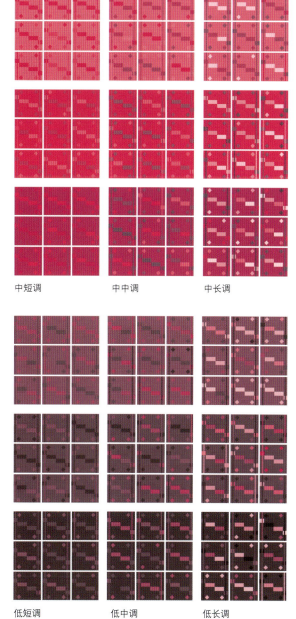

中短调　　　中中调　　　中长调

低短调　　　低中调　　　低长调

图 2-43　明度调式练习图 I 作者：黄悦颖，指导教师：郭锦涌

图 2-44 明度调式对比练习 | 作者：孙艺洋，指导教师：赖宁娟

作业点评：

　　从作品可以看到作者合理利用了明度的对比关系，成功绘制出了高／中／低明度的长／中／短调式，并且在高／中／低明度的色彩范围中又进行了九宫格的细分。

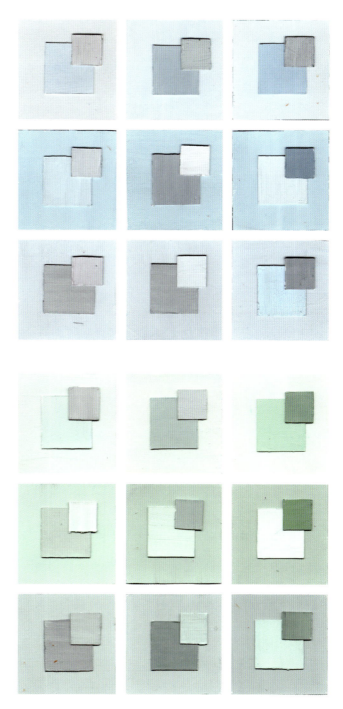

图 2-45　明度调式对比练习｜作者：王丁可，指导教师：赖宁娟

2. 艳度调式对比实验

当艳度主导调式，变艳度与明度、不变彩色度的时候，得到了不同明度、不同艳度的无彩色度调式（图2-46）。色彩艳度随明度的变化而变化，在没有彩色度影响的前提下，具备色彩艳度变化的同色系画面效果已经具有一定的色彩美感。

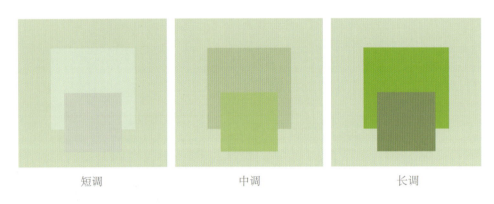

短调　　　　　中调　　　　　长调

图 2-46　不同明度、不同艳度的无彩色度调式

作业：

采用 12 色相环的 12 色相，用每个色相绘制 3 张包含明度与艳度关系的长/中/短调式对比的画面，尺寸为 5cm×5cm。

工具：

计算机制图或手绘（水粉颜料、小白卡等）。

目的：

让学生理解明度与艳度同时作用于画面时，色彩对画面效果的影响，从而体会到使用艳度对比增强画面色彩美感的重要性。

作业展示:

作业展示见图 2-47～图 2-50。

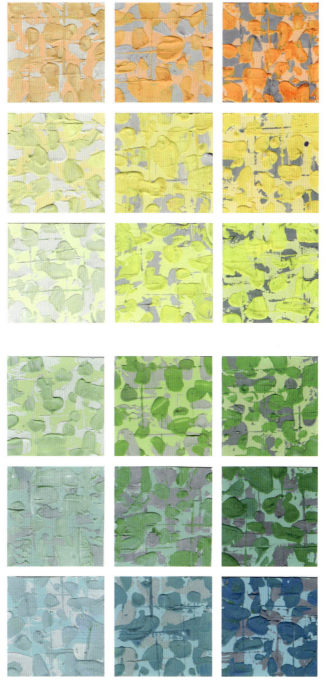

图 2-47　艳度调式对比练习 I 作者：马雨彤，指导教师：赖宁娟

图2-48 艳度调式对比练习 | 作者：姜绚之，指导教师：赖宁娟

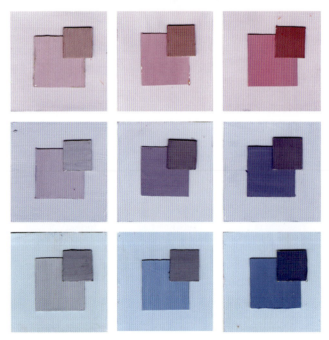

图2-49 艳度调式对比练习 | 作者：王丁可，指导教师：赖宁娟

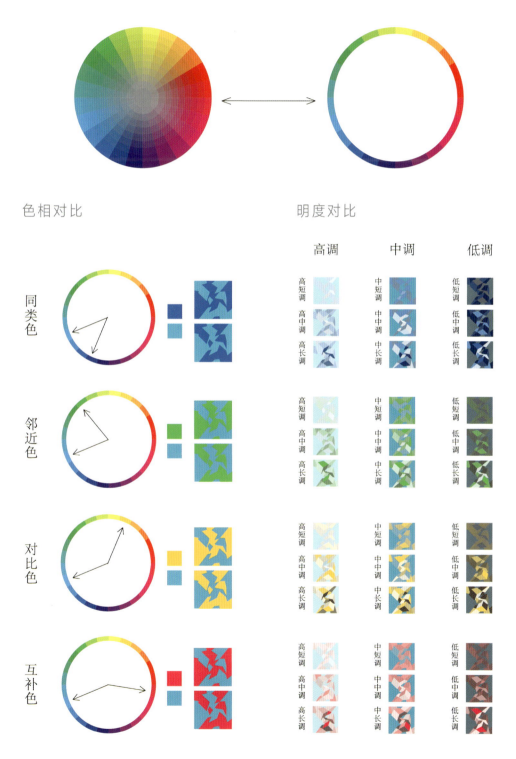

图 2-50　艳度调式练习 | 作者：蒋佳斌，指导教师：郭锦涌

第二章　色彩的数字化结构　047

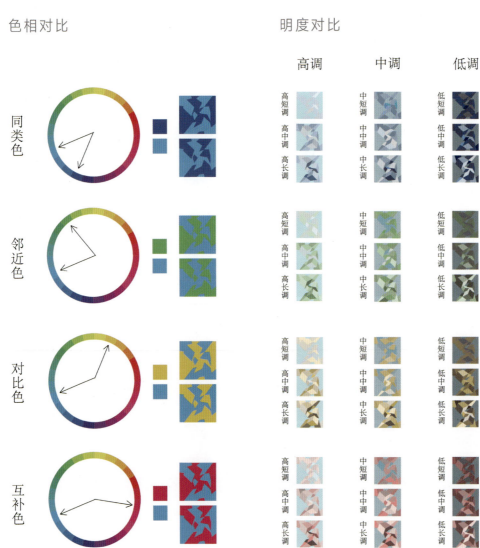

图 2-50 艳度调式练习（续）| 作者：蒋佳斌，指导教师：郭锦涌

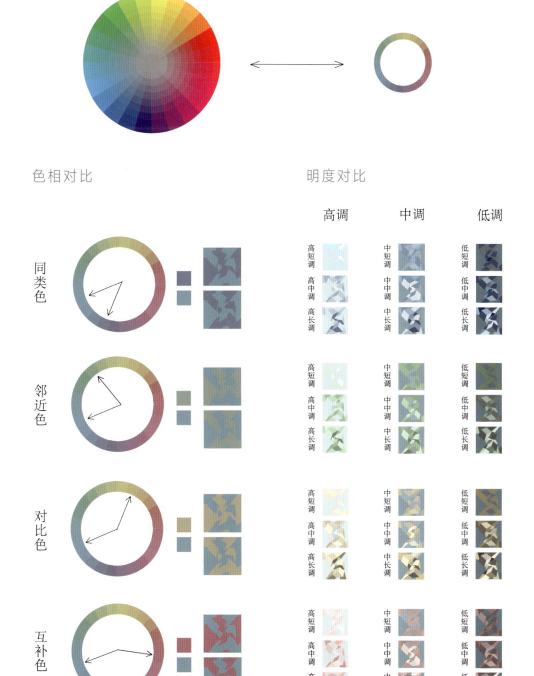

图2-50 艳度调式练习(续) | 作者:蒋佳斌,指导教师:郭锦涌

作业点评：

　　作者把色彩艳度与明度的对比关系控制得很好，有很好的色彩组织能力，对每个艳度圈都进行了调式对比尝试，九宫格色彩特征过渡得十分均衡。

　　3. 彩色度调式对比实验

　　只变彩色度，不变艳度和明度，主要探索色彩的彩色度高低对画面色彩效果的影响，由此可得出不同彩色度的调式，即高／中／低彩色度调式（图2-51）。"色彩的彩色度简称'彩度'，彩度是一个评价色调（画面）构成的彩度值的概念，主要审定着色物的色调所出现的色域数的量的问题，是一种客观状态的反映，与色彩美学的评价没有必然的联系。彩色系一般分为赤、橙、黄、绿、青、紫6个色域。每一个色域由数目不等的颜色色谱组成，每一个色域的色谱都有共同的色相倾向。如赤色域，在赤色域范围内的所有颜色，都是以赤色相为主要特征的，不同的是明度、艳度和色相冷暖倾向上的差异。彩度是根据色调参与的彩色系色域数（而不是同一个色域中的具体色谱数）来衡量的。画面参与的'彩色系'色域数越多，其彩度值就越高，彩度值高色调，就被称为'高彩度调式'。以上述的6个色域为基础参照系，一般认为，4个色域以上的色调，属于高彩度调式；少于4个色域，多于两个色域的色调，属于中彩度调式；而少于两个色域的色调，就曾被认为低彩度调式。彩度值最高的情况是赤、橙、黄、绿、青、紫6个色域颜色成分都在一个色调中出现，而彩度值最低的情况则是单色色调。这里'非彩系'的黑白灰色系是不计彩度值的。"[1]

　　而在本色彩实验中为了更细腻地显现色彩样貌，我们将色彩细分成了8个色域——黄、橙、红、紫、紫蓝、蓝、青、绿，分别以高、中、低彩色度调式进行色彩实验。画面中含有2～3个色域的为低彩度，4～5个色域的为中彩度，6～8色域的为高彩度；分别以45度为旋转角度，也就是以8个色域为基点旋转组合，形成涵盖所有色域的彩色度调式组合。

1 潘公凯，卢辅圣，宋建明. 设计造型基础 [M]. 上海：上海书画出版社，2000：451.

高彩色度　　　　　　中彩色度　　　　　　低彩色度

图 2-51　高 / 中 / 低彩色度调式

作业：

分别任挑 2 个、4 个、6 个色域的颜色，依次组合成低彩色度、中彩色度、高彩色度调式的画面，并且形成九宫格形制的，具有不同色彩特征的 9 张色彩图谱，注意每个画面之间色距的均衡，尺寸为 5cm×5cm。

工具：

计算机制图或手绘（水粉颜料、小白卡等）。

目的：

锻炼学生对彩色度的认知，体会彩色度高与低对画面色彩效果的影响，并且能准确描绘不同色彩特征的彩色度调式画面。

作业展示：

作业展示见图2-52～图2-55。

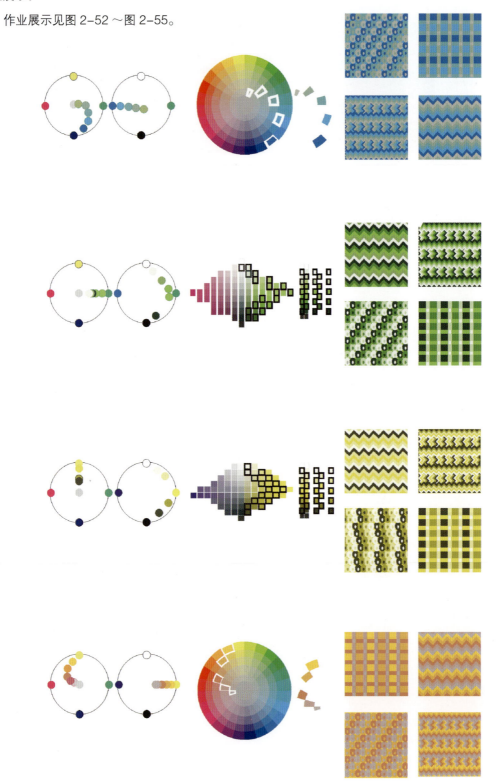

图2-52　彩色度调式练习——秩序调和 | 作者：李湘敏，指导教师：郭锦涌

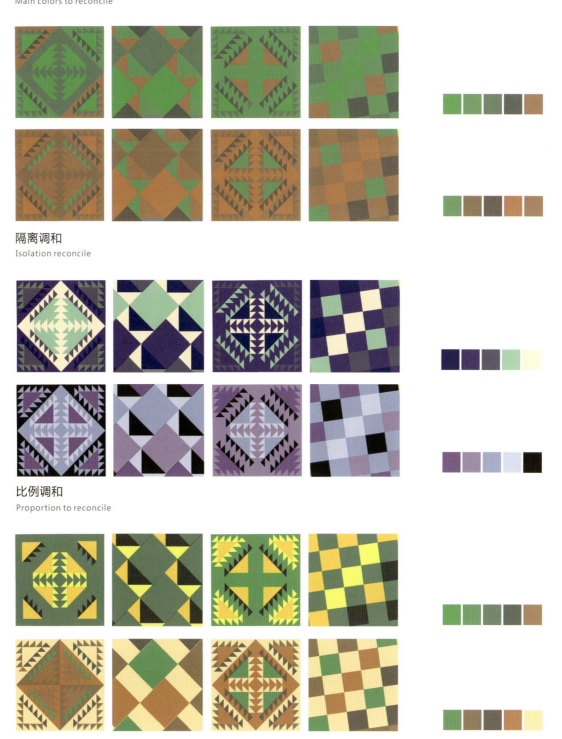

图 2-53 彩色度调式练习 | 作者:柯奕婷,指导教师:郭锦涌

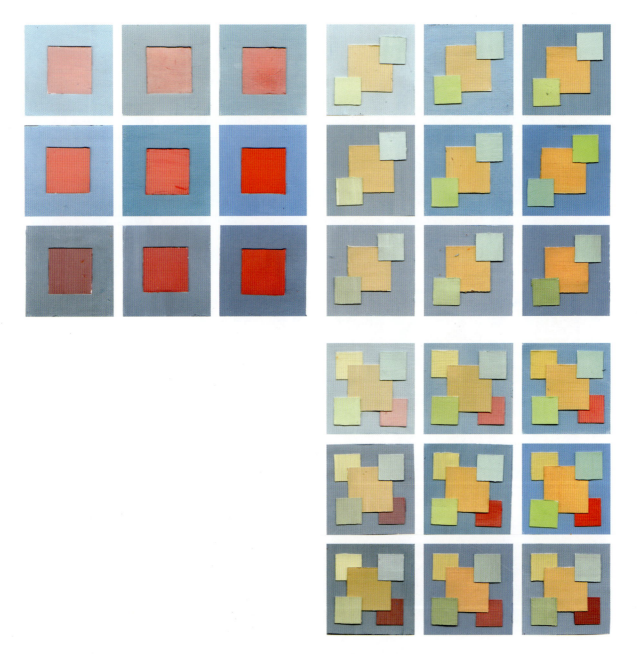

图 2-54　彩色度调式对比练习 | 作者：王丁可，指导教师：赖宁娟

图 2-55　彩色度调式对比练习 | 作者：戚淡云，指导教师：赖宁娟

作业点评：

　　作者有效利用了色彩的彩色度对比关系，形成了具有一定逻辑关系的色彩对比效果；可见，不同色距的组合是彩色度调式效果显现的关键。

4. 包含 3 种色彩关系的调式对比实验

当明度、艳度、彩色度都发生变化的时候，画面中色彩的变化更细腻丰富，产生的变化更多，会得到不同明度、不同艳度、不同彩色度的长/中/短调式（图 2-56）。

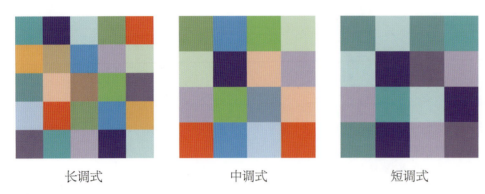

长调式　　　　　中调式　　　　　短调式

图 2-56　不同明度、不同艳度、不同彩色度的长/中/短调式

作业：

分别任挑 2 个、4 个、6 个色域的颜色，或者在上次纯彩色度的调式训练中的色彩组合的基础之上，加入此色域中能形成明暗艳灰关系的其他色相，依次组合为低彩色度、中彩色度、高彩色度，并且形成九宫格形制的，具有不同色彩特征的 9 张色彩图谱，注意每个画面之间色距的均衡，尺寸为 5cm×5cm。

工具：

计算机制图或手绘（水粉颜料、小白卡等）。

目的：

理解 3 种色彩关系同时存在的情况下，色彩效果会发生什么样的变化。

作业展示：

作业展示见图 2-57～图 2-62。

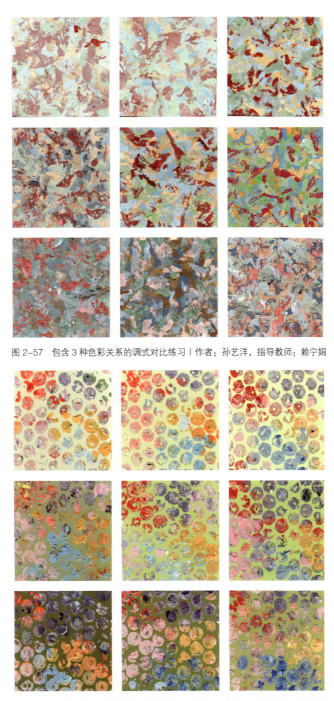

图 2-57　包含 3 种色彩关系的调式对比练习 | 作者：孙艺洋，指导教师：赖宁娟

图 2-58　包含 3 种色彩关系的调式对比练习 | 作者：戚淡云，指导教师：赖宁娟

图 2-59　包含 3 种色彩关系的调式对比练习 | 作者：姜绚之，指导教师：赖宁娟

图 2-60　包含 3 种色彩关系的调式对比练习 | 作者：金合子，指导教师：赖宁娟

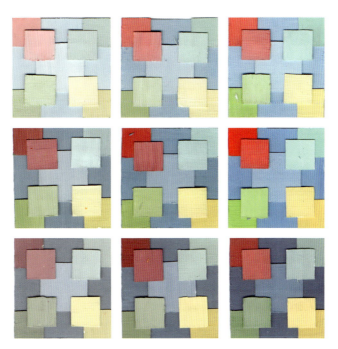

图 2-61　包含 3 种色彩关系的调式对比练习 | 作者：王丁可，指导教师：赖宁娟

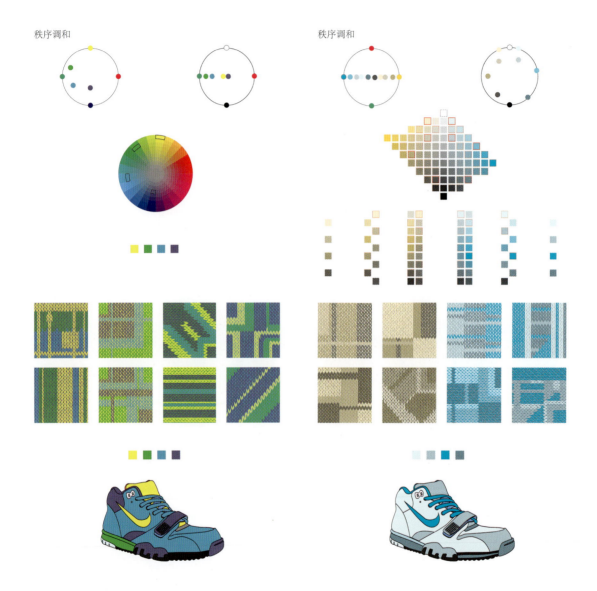

图 2-62　彩色度调式练习 | 作者：蒋佳斌，指导教师：郭锦涌

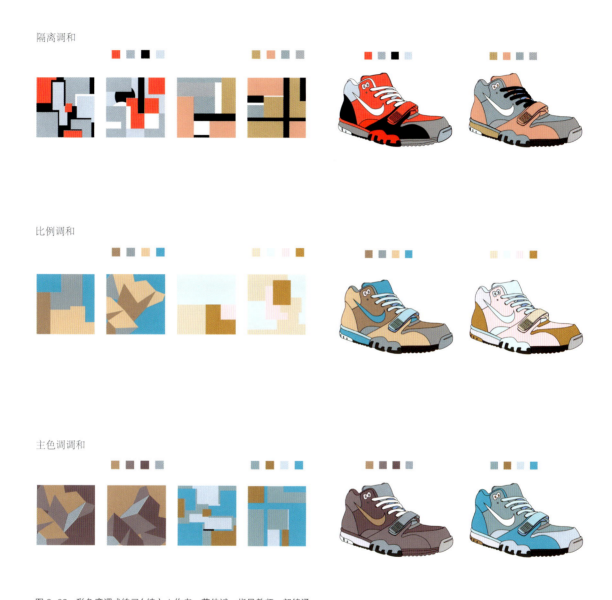

图 2-62 彩色度调式练习（续）｜作者：蒋佳斌，指导教师：郭锦涌

作业点评：

　　从作品中可以很直观地感受到作者对色彩的应用已十分熟练，从明度关系到艳度关系，再到彩色度关系，三者结合之后的色彩效果是十分吸引人的，色彩的美感得以显现。

中国美术学院设计艺术学院综合设计系
"跨界·综合"实验性设计教学丛书
21世纪全国高等院校艺术与设计系列丛书

色彩·数字化

COLOR-
DIGITIZED

第三章

色彩媒介的数字化

　　色彩学的发展与色彩媒介密切相关，色彩学每一次大的进步，都离不开色彩媒介的变革。反过来，新的色彩系统又为色彩学和色彩应用提供了理论基础与方法论指导。随着工业化和信息化进程的深入，当今的色彩应用已经突破传统色彩媒介的局限，走向跨媒介融合的新阶段。色彩媒介已经由原来的颜料色彩向数字色彩拓展。21世纪的色彩设计，在传统色彩媒介的基础上，广泛依托数字技术及其新方法，向更广、更深的跨媒介领域发展。

第一节　跨媒介的色彩技术问题

　　色彩跨媒介应用与控制机制是近百年来印刷、印染、摄影、材料领域的研究热点，近些年又成为显示技术、信息处理、计算机视觉、移动互联及科学信息可视化等新领域的研究热点。其主要标志性成果有1935年伊士曼柯达公司（简称"柯达"）研制成功的外偶式彩色胶片；1940年印刷业推出的照相制版彩色印刷工艺；1951年柯达和时代公司合作成功的电子分色机；1954年彩色电视机的诞生；1977年计算机彩色显示器的出现；2000年的数字化彩色（成像）印刷技术；2010年兴起的移动互联终端。尽管随着计算机技术、数字技术和新材料的普及，人们在电视、数码印刷（图3-1）、彩色数字成像等各个工业领域，实现了彩色化的信息复现与生产，但仍然没有完全解决信息彩色化中的色彩一致性的问题，实现真正意义上的"所见即所得"，色彩依旧是困扰信息彩色化应用的障碍。其根本原因是色彩信息的模糊性、色

彩信息边界判断的多元性及众多制约影响色彩跨媒介复现的因素，迄今为止还很难用一个简单的数学模型来准确地描述，众多学科领域从事与色彩有关的研究的学者都在致力于寻找解决这个问题的方案。

图 3-1　数码印刷

然而，色彩在媒介创作中具有重要的意义，可以用来传达情感、表达意义、营造氛围等。不同的色彩组合和使用方式能产生不同的效果，因此，准确地呈现所要表达的色彩效果、色彩技术的运用成为媒介创作中不可或缺的一环。如今，在不同的媒介上如何呈现相同的色彩效果则是当下信息多媒介呈现、跨媒介应用中很重要的一点。不同的媒介由于使用的颜色空间不同，在跨媒介传递和处理色彩时会出现一些问题。这些问题会对图像和视频等的色彩质量产生影响，因此，解决跨媒介的色彩技术问题变得十分重要。

首先，我们需要了解一下颜色空间的概念。颜色空间是用于定义和描述颜色的一种方法，它可以把不同颜色映射到一个坐标系中。常见的颜色空间包括 RGB、CMYK 和 Lab 等。RGB 是一种用于显示设备的颜色空间，它由红、绿和蓝 3 个基本颜色组成。CMYK 是一种用于印刷的颜色空间，它由青、品红、黄和黑 4 种颜色组成。而 Lab 是一种用于描述人类视觉感知的颜色空间，它由亮度（L）和 a、b 两个色差分量组成。

在跨媒介传递和处理颜色时，最常见的一个问题就是颜色空间的不匹配。例如，当我们在计算机上制作一个图像并想要将其打印出来时，我们需要将图像从 RGB 颜色空间转换为 CMYK 颜色空间。这是因为打印机使用的是 CMYK 颜色空间，如果我们直接将 RGB 图像打印出来，那么打印出来的图像颜色就会与原图有很大偏差。

另一个常见的问题是颜色精度的损失。不同的媒介使用不同的颜色位深度来表示颜色。例如，计算机通常使用 8 位深度表示颜色，也就是每个颜色通道可以表示 256 个不同的亮度值。然而，一些高端的显示器可以支持 10 位或 12 位深度，这意味着它们可以显示更多的颜色。如果我们将一个 10 位或 12 位深度的图像转换为 8 位深度，那么就会出现颜色精度的损失，导致图像失真。

其次，不同的媒介还会使用不同的色域。色域是指颜色空间中实际包含的颜色范围。不同的色域可以支持不同的颜色范围。例如，sRGB（图 3-2）是一种常见的颜色空间，它适用于计算机显示器和互联网。然而，Adobe RGB（图 3-3）是一种更广泛的颜色空间，适用于印刷和摄影等专业领域。如果我们在不同的色域之间转换颜色，也会遇到颜色失真和颜色范围缩小等问题。

跨媒介的色彩技术也需要考虑观者的感知问题。不同的观者有不同的视觉感知和审美标准，他们对色彩的理解和认知也存在差异；此外，对色彩的表现和传达效果的要求变高，导致跨媒介的色彩技术创作成本变高。设计者需要考虑到不同媒介和设备的要求，进行更多的测试和调整，以保证色彩传达的效果更加准确和一致。这样的工作量和成本都是比较大的。

最后，为了解决跨媒介的色彩技术问题，使色彩在尽可能小的工作量及低成本下，在跨媒介的呈现效果上都达到最佳，我们需要使用一些特殊的技术和工具来转换和处理颜色。以下是现有的一些常用技术和工具。

图 3-2　sRGB

图 3-3　Adobe RGB

（1）ICC 颜色管理系统。ICC 颜色管理系统是一种标准化的颜色管理系统，它可以帮助我们在不同的媒介之间精确地传递和处理颜色。ICC 颜色管理系统通过建立一种颜色转换的映射关系来实现不同颜色空间之间的转换。例如，我们可以使用 ICC 颜色管理系统将 RGB 颜色空间转换为 CMYK 颜色空间并在打印机上打印出来。

（2）色彩校正仪。色彩校正仪是一种用于校正颜色的设备，它可以帮助我们校正显示器、打印机和相机等设备的颜色。通过使用色彩校正仪，我们可以调整设备的色彩设置，使其符合标准颜色空间的要求，从而避免颜色失真和颜色范围缩小等问题。

（3）颜色管理插件。许多图像处理软件都提供了颜色管理插件，可以帮助我们在不同的颜色空间之间转换和处理颜色。例如，Adobe Photoshop 提供了一种叫作"Adobe Color"的插件，可以帮助我们快速地将图像从一种颜色空间转换为另一种颜色空间。

（4）标准化颜色空间。为了解决跨媒介的色彩技术问题，许多行业已经制定了标准化的颜色空间。例如，广告和印刷业使用的标准颜色空间是 CMYK 和 PANTONE® 色卡（图 3-4），而数字媒体和网页设计则使用 RGB；这些标准颜色空间帮助我们在不同媒介上呈现出准确的颜色，使我们的作品看起来更加专业和精美。

在未来的发展中，跨媒介的色彩技术将会继续发挥重要作用，为各种媒介和设备的作品带来更加出色的色彩表现。当然，跨媒介的色彩技术在应用过程中也面临着一些挑战和难题，需要设计者和技术人员不断地探索和创新，以符合不同媒介和设备的要求。

图 3-4　PANTONE® 色卡 | 光面铜版纸 & 胶版纸套装（2019 年版）

第二节　跨媒介的数字化转译

在当今数字化时代，越来越多的信息以数字形式存在，而我们也在不断地使用各种媒介来获取和传递信息。这就带来了一个问题——如何在不同媒介之间有效地传递信息？这就需要跨媒介的数字化转译。

跨媒介的数字化转译可以理解为将一个媒介上的信息转换成另一个媒介上的信息的过程。例如，将纸质杂志上的一篇文章转换成电子书的格式，或者将一段视频中的文字转换成可编辑的文本形式。这种转换可以使信息在不同媒介之间自由流通，并且更加方便地被人们获取和使用。

跨媒介的数字化转译涉及多种技术和工具。其中，光学字符识别（OCR，Optical Character Recognition）是一项非常重要的技术。它可以将纸质文本转换成可编辑的电子文本，从而便于文本的复制、编辑和分享。自动语音识别（ASR，Automatic Speech Recognition）技术也可以将语音转换成文本形式，方便人们进行文字记录和处理。另一个关键的技术是自然语言处理（NLP，Natural Language Processing）。通过 NLP 技术，计算机可以理解和处理人类语言，将文本转化成结构化的数据，便于计算机进行分析和应用。例如，NLP 可以将一篇新闻文章中的关键信息提取出来，方便人们进行信息筛选和处理。此外，图像处理和音频处理技术也是跨媒介的数字化转译中的重要组成部分。图像处理技术可以将图片转换成其他格式，如 PDF 或 SVG，这样便于图像的存储和处理。音频处理技术可以将音频文件转换成其他格式，如 MP3 或 WAV，这样也便于音频的存储和播放。

在跨媒介的数字化转译中，数据格式的标准化也是至关重要的。例如，EPUB 是一种常用的电子书格式，它可以被放在不同的设备和软件上供人们自由地阅读和编辑。此外，HTML 和 XML 等标记语言也被广泛应用于网络数据的传输和处理。

总之，跨媒介的数字化转译是数字化时代不可或缺的一部分。它可以使信息在不同媒介之间自由流通，方便人们获取和使用信息。通过多种技术和工具的结合应用，跨媒介的数字化转译正在不断地推动数字化时代的发展和进步。同时，跨媒介的数字化转译也给媒介和信息传播带来了新的挑战和机遇。传统媒介正在逐渐向数字媒介转型，数字化转译可以帮助传统媒介更好地适应这种转型。而新兴的数字媒介也需要考虑如何利用数字化转译技术来提高信息传播的效率和质量。

那么聚焦到色彩上，我们如何进行跨媒介的数字化转译呢？

随着数字技术的快速发展，越来越多的设计者和艺术家开始把对颜色本体系统的认识与组织转化为材料和工艺技术的显现。这些技术涉及纺织品染色、陶瓷釉料、油漆和涂料等领域，同时也涉及数字化工具的运用，如色彩拾取器、调色板、色彩管理系统等。

随着数字技术的普及，人们可以通过屏幕来展示颜色的各种状态和变化。这不仅有助于设计者和艺术家更好地理解和运用颜色，而且方便他们在网络时代的交流与共享。在这种情况下，数字技术在颜色呈现的过程中发挥了重要作用，使人们能够更加直观地感受颜色的美妙和变化。

在数字化时代，我们使用的媒介可以是非常多样化的，如电脑显示器、智能手机、电视、平板电脑等。每个媒介的显示方式、色彩表现等都可能与其他媒介存在差异。因此，在不同的媒介之间转换色彩是非常必要的，而这个过程就叫作"色彩数字化转译"。

色彩数字化转译的本质是将一种色彩表示方式转换成另一种方式，使其在不同的媒介上表现出来的颜色尽可能相似。常用的色彩表示方式有 RGB、CMYK、Lab 等。这些色彩表示方式都有各自的特点和应用场景。例如，RGB 是一种适用于显示器等发光媒介的颜色表示方式，而 CMYK 则更适用于印刷媒介，这在前面也有讲述。所以我们在进行色彩数字化转译时，需要考虑所使用的媒介和色彩表示方式的特点，以选择合适的转译方式。

第三节　CMF 的色彩数字化

　　CMF 的概念听起来好像离我们的日常很远，很多人对它非常陌生。其实 CMF 就是由 Color（色彩）、Material（材料）和 Finishing（加工工艺）3 个单词的第一个字母组成的缩写名称。

　　这样看来，CMF 是我们日常生活中再熟悉不过的概念。我们身边的任何物体都是由材料（M）构成的，而物体形态的形成是材料受外力作用的结果，外力作用其实就是我们所说的加工工艺（F），而物体形态之所以能被我们看到（用视觉感知到），是因为不同材料在光的照射下产生了"反射差"现象，也就是我们所说的色彩（C）。可见，色彩、材料和加工工艺是构成人类所能感知到的这个物质世界的三大基本要素。

　　CMF 设计的价值是赋予产品外表"美"的品质，创造产品功能之外的与消费者对话的产品灵魂。创造美的产品、"会交心"的产品本身就是一门艺术，需要专业的知识与素养，所以 CMF 设计所依托的是艺术设计学科。但是，由于 CMF 设计所涉及的行业大多与大工业批量化生产有关，所以 CMF 设计的知识体系还涉及材料科学和工程制造学科。只有这样，CMF 设计才能够更好地实现产品转化。

　　所以在当今的设计工业中，CMF 设计越来越重要，其在产品的外观、品牌、功能和用户体验中发挥着至关重要的作用。数字化技术的不断发展为 CMF 设计提供了更多的机会和挑战，其中，色彩数字化是数字化工具中的一个重要组成部分。因为色彩是消费者感知产品的首要因素，自然也是 CMF 设计的重点。

　　根据人的视觉感知成像规律，物质空间、色彩、形状及动态是视觉感知的四大信息源，而瞬间进入人们视野并留下印象的时间大约为 0.67 秒，其中色彩占到了 67%，也就是说，先进入眼帘的是色彩，然后才是因光影而形成的物质空间、形状及动态。另外，色彩与人的情绪感知关系密切，在很多情况下，消费者会根据自己喜欢的色彩作出产品购买的选择。所以，色彩在 CMF 设计中排在第一位不足为奇。

　　目前，许多国际知名品牌都极为注重产品中的色彩设计，并且把色彩作为产品的卖点，甚至是核心卖点。例如，苹果手机为中国市场推出的土豪金就是非常成功的案例。

　　色彩设计是一个非常感性的概念，从设计的角度，色彩本身并不存在好与不好的问题，所以色彩设计研究的不是色彩本身，而是色彩与消费者情绪感知的对应关系。换句话说，其研究的是一种情感共鸣度的问题。例如，任何一种色彩被

应用到某个特定的产品上，在使用环境和状态的综合作用下，让消费者能够感觉到某种情感的高度认同，那么这种色彩设计就创造了消费，形成了企业想要的商业价值。例如，OPPO R11 巴萨限量版手机在 CMF 设计上大胆采用了撞色设计（图 3-5），在小小机身的金属面板上，让时尚潮流元素与氛围融入手机，给消费者带来了意想不到的视觉和触觉上的多重认同。撞色虽然是一种对直觉的把控，但要实现它，在技术上实属不易。

色彩数字化就是一个很好的解决方案，它将真实世界中的颜色信息转化为数字化信息的过程使设计者可以通过数字化工具来获取准确的颜色信息，并且在设计过程中快速匹配、编辑和组合不同的颜色，从而达到更加个性化的设计效果。

色彩数字化技术为 CMF 设计带来了许多好处。

（1）色彩数字化技术提供了更高的精度和可靠性，使设计者可以准确地捕捉和匹配不同的颜色信息。设计者可以利用数字化工具直接从真实世界中获取颜色信息，避免了传统色彩匹配的不准确和耗时的问题。数字化工具可以将颜色信息精确到更小的粒度，帮助设计者更准确地表达设计概念，并且可以在设计中更容易地调整颜色，以满足不同的设计需求。

（2）色彩数字化技术为设计者提供了更加高效的设计工具。数字化工具使设计者可以直接使用颜色信息，而不需要通过人工色彩匹配和取样的方式来获取颜色信息。这大大提高了设计者的效率和准确性，使设计者可以更快速地制作出高质量的 CMF 设计。

（3）色彩数字化技术也提升了设计者在不同地域和市场的竞争力。数字化工具可以直接将颜色信息转化为数字信息，并且可以在不同的地域和市场上进行比较和分析。这使设计者可以更好地理解消费者的喜好和需求，更好地为不同地域和市场设计出适合的产品。

图 3-5　OPPO R11 巴萨限量版手机在 CMF 设计上大胆采用了撞色设计

（4）色彩数字化技术也为供应链管理提供了更加高效的方式。数字化工具可以将颜色信息直接传输给供应链方面，从而避免了传统的人工匹配和调整颜色的方式。这大大减少了颜色匹配和调整的时间和成本，提高了生产效率和质量。

未来，随着数字化技术的不断发展和创新，色彩数字化技术将会得到更多的应用和发展。例如，近年来出现了基于人工智能和机器学习的色彩数字化工具，这些工具可以根据大量的颜色数据和算法来自动匹配、编辑和组合颜色，从而更加快速地生成高质量的CMF设计。

此外，数字化技术的发展还将带来更多的可视化和交互性工具。例如，基于虚拟现实和增强现实技术的数字化工具可以将设计者带入虚拟空间，让设计者更加直观地体验和调整颜色和材料。这些数字化工具还可以为消费者提供更加沉浸式的购物体验，让消费者更好地了解和体验产品。

总之，色彩数字化技术是CMF设计中的一个重要组成部分，它为设计者提供了更高的精度、更高效的工具和更强的竞争力。未来，随着数字化技术的不断发展，色彩数字化将会继续创新和应用，为CMF设计带来更多的机遇和挑战。

为落实党的二十大报告提出的"加强基础学科、新兴学科、交叉学科建设，加快建设中国特色、世界一流的大学和优势学科"，针对这个以"色彩"为核心的、涉及科学、工学、文科及应用学科的多学科交叉融合的动态变化的学科专业，中国美术学院也合理利用跨媒介的数字化转译方式，为色彩设计专业的学生开设了材质语义课程；将色彩放在材料与工艺中进行研究，基于CMF设计的思路，构建CMF数据库，并且搭建了"光色融合"调色虚拟仿真实验教学平台，利用数字化手段促进教育创新，便于学生更好地理解和操作；同时"坚持创造性转化，创新性发展"，将传统工艺与文化经典创新性转化，迸发出新的力量。

下文以珐琅、草木染、"光色融合"调色虚拟仿真实验教学平台为例进行介绍。

1. 珐琅

珐琅是一种釉面彩烧技术，常用于陶瓷、玻璃和金属等材料的表面装饰。在传统的珐琅工艺中，手工艺人需要根据经验和感觉手工调配釉料和彩料，来获取所需的色彩效果。这种方法虽然具有艺术性和手工制作的价值，但由于依赖人的主观判断，色彩效果不够精准和可控，同时生产效率也较低。

而现代的色彩数字化技术可以帮助珐琅制造商更好地控制色彩效果和生产效率。具体来说，他们可以使用特定的软件和仪器来实现珐琅材料的色彩数字化。

首先，将所需的色彩数值化，这个过程叫作"色彩测量"。这一过程通常使

用测色仪等仪器进行，可以将颜色的各种参数（如颜色亮度、色相、艳度等）数值化并存储在计算机上。在数值化的过程中，人们也可以针对不同的材料、工艺和生产环境进行调整和校准，以确保色彩的精准性和一致性。

其次，使用数字化软件来设计珐琅的色彩效果。这一过程通常包括选择和调整颜色、设计图案和排布，以及评估不同设计的色彩效果和适应性，这些步骤都是通过计算机和数字化软件进行的，能够提高设计的效率和精准度。

最后，可以通过数值化的色彩测量和数字化的设计来实现珐琅材料的生产和质量控制；在生产过程中，可以使用色彩测量仪器对每批材料进行检测和调整，以确保色彩的精准性和一致性；同时，可以将数字化的设计直接转化为生产指令，以提高生产效率和减少误差。

这样，色彩数字化技术就可以帮助珐琅制造商更好地控制色彩效果和生产效率，从而提高产品的质量并提升其市场竞争力。

通过跨学科的课程实验，珐琅材质语义课程被分为珐琅釉料系统分析与珐琅釉色系统模型建构两大板块（图3-6）；指导学生初步掌握珐琅相关理论知识，以珐琅温度实验与珐琅透光实验为重点，让学生在珐琅材料的基础认识实践中，感受其属性魅力与呈色特点。

本课程从色彩设计专业的角度出发，进行干筛工艺引导下的珐琅材料釉色系统的建构；用透明与不透明两种珐琅釉料，从烧制温度、烧制时间、上釉厚度3个维度切入，引导学生在珐琅烧制过程（图3-7）中掌握釉料从糖霜、橘皮到熔融和胎底状态的变化。其中，同一透明釉料在同一温度、同一时间、同一厚度下，银胎和铜胎上可产生不同的色彩关系，这也是学生研习的重点。通过测量光泽度、粗糙度、Lab色值，学生可得到可视化、可还原的电子数据（图3-8、图3-9）。之后，学生可以运用前期的实验数据，通

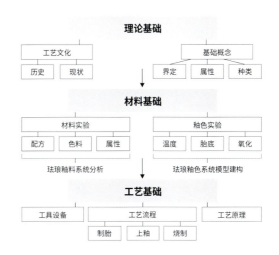

图3-6　珐琅材质语义课程简介

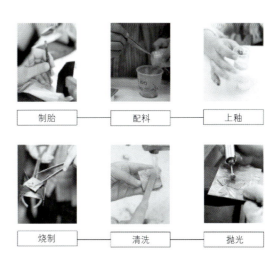

图3-7　珐琅烧制流程

图3-8　用测色仪测量珐琅色彩数据

CN-ERP-EN072
5-7紫浅色透(铜薄)

	时间	温度	光泽度	粗糙度	Lab色值
	40s	800°C	2GU(60°)	/	L:61 a:8 b:-13 C:152 h°:301.3
	40s	840°C	3.4GU(60°)	/	L:32.4 a:22 b:2.5 C:22.3 h°:6.5
	40s	880°C	13.96GU(60°)	2.77μm	L:33.3 a:27 b:9.5 C:28.5 h°:19.4
	40s	920°C	/	1.379μm	L:37 a:27 b:17 C:32 h°:62
	60s	720°C	5.5GU(60°)	/	L:58 a:6.2 b:6 C:27 h°:304
	60s	760°C	2.9GU(60°)	6.132μm	L:32 a:26.2 b:6 C:27 h°:12.6
	60s	800°C	33.2GU(60°)	2.467μm	L:35.5 a:27 b:13.5 C:30 h°:26.5
	60s	840°C	50.3GU(60°)	0.884μm	L:38.2 a:25.7 b:18 C:21.4 h°:25
	60s	880°C	76.1GU(60°)	0.886μm	L:41.4 a:15.3 b:25 C:29 h°:58
	60s	920°C	/	0.885μm	L:50.5 a:11 b:23 C:25.3 h°:65
	80s	680°C	5.7GU(60°)	/	L:37 a:14.4 b:0.3 C:14.4 h°:1.3
	80s	720°C	7.8GU(60°)	/	L:32 a:17 b:-1 C:17 h°:365
	80s	760°C	19GU(60°)	1.247μm	L:32 a:27 b:11 C:29 h°:22
	80s	800°C	27.3GU(60°)	1.364μm	L:41.5 a:30.7 b:27.2 C:41 h°:41.5
	80s	840°C	81.5GU(60°)	0.749μm	L:50 a:11 b:27 C:29 h°:15.6
	80s	880°C	8.6GU(60°)	0.541μm	L:46.2 a:12 b:15.7 C:18.7 h°:52.6
	80s	920°C	55.7GU(60°)	0.193μm	L:15.7 a:10.3 b:2.6 C:4 h°:64.5
	100s	680°C	9.2GU(60°)	6.628μm	L:27 a:21 b:0.4 C:27 h°:1.1
	100s	720°C	11.1GU(60°)	3.793μm	L:30.3 a:28 b:1 C:30 h°:14.3
	100s	760°C	30.1GU(60°)	0.303μm	L:34 a:25 b:9.5 C:27 h°:20.7
	100s	800°C	65.2GU(60°)	0.848μm	L:43 a:18.7 b:22 C:29 h°:50.6

图3-9 珐琅5-7紫浅色透(铜薄)色彩数字化转译 | 作者：2019级色彩设计专业全体本科生

过反复上釉与烧制工艺的综合研习,构建珐琅釉色实验的系统模型。

我们在对传统工艺、工具方法传授的基础上,细化课程模块,内容循序渐进、环环相扣,聚焦珐琅材料本体语言研究,熟练工艺核心要素与原理,培养学生设计实验的逻辑思维和色彩数据化能力,并且通过科学化的数据整合形成釉料釉色系统,构建艺科融合的可视化珐琅工艺方法论课程链新样式;以蒙塞尔色立体模型(图3-10)为样本,进行珐琅胎釉色彩的调和,得到一套珐琅材料的色立体模型(图3-11)。

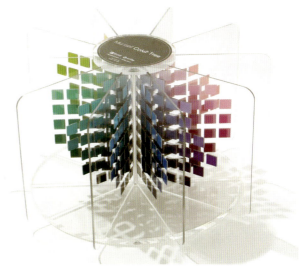

图3-10　蒙塞尔色立体模型

【珐琅课程视频】

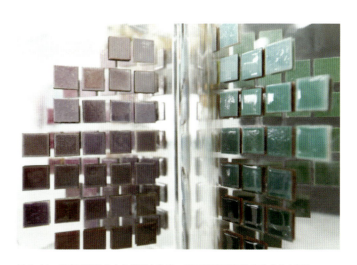

图3-11　珐琅材料的色立体模型 | 作者:2019级色彩设计专业全体本科生

2. 草木染

从古至今，色彩的产生、发展与丰富都与人类密切相关。

色彩词是人类辨识色彩过程中的文化性产物，关于它们的应用又能反映一个时代、一个群体的色彩观念。

尽管借助现代的色光技术，古代色彩的面貌也能通过某些考古文物或染色工艺的承续被记录至今，但当时的色彩观念、色彩流行甚至是色彩文化等情况，有时候则以文本的述载更为直观，具体表现为一种色彩意向。

本课程对不同色系的纺织品色彩词的使用频率进行统计，列述古代造物色彩词所蕴含的观念，并且结合史实对典籍中所体现的纺织品色彩流行现象进行考析（图3-12～图3-15）。其中，与纺织品有关的色彩词的释义可能涉及其在典籍中作为色彩意象的来源和大致面貌，在一定程度上反映了典籍中蕴含的色彩知识不再局限于对自然事物色彩的描述或复制，而显露出中国古人开始从哲学思想层面出发，更注重借色彩（词）的应用法则来进行色彩的生产和物化的发展趋势。尤其是作为与人类自发性活动密切相关的造物载体，与纺织品有关的色彩词在《唐诗》中被赋予了更多的文化属性，并且受到古时候现实生活中染色工艺、材料等技术因素的限制或推动。

从《诗经》《唐诗》到《红楼梦》，色彩在典籍中的出现从一开始的自然界中的植物到纺织品，再到各种各样的工艺品，体现了植物染色工艺的不断精进。从典籍到造物，是中国古人对色彩的认识从"自然属性"上升到"哲学属性"的发展过程。

从宏观来说，从认识色彩到将其应用在造物之上，产生于古人对自然现有色彩的发现、认识，随后利用语言对色彩进行表达，为色彩词赋予一定的文化意味，再用标准化的技术手段对色彩面貌进行还原，又将色彩重新运用到新的造物之上，这个过程体现的是社会整体对色彩知识的不断探索。典籍中与纺织品有关的色彩词所反映的色彩情况大致就是中国古人对色彩辨识过程的缩影，典籍工艺品色彩情况落实到染织技术上的研究更是清晰地反映了蕴含在造物色彩中的色彩观念与流行趋向，以及物质与非物质条件的相互作用、相互影响。

（1）教学主题

课程"从典籍色彩到造物色彩"的内容分为植物生态语言、色彩语言、意象语言3个部分，围绕《诗经》《唐诗》《红楼梦》中出现的与植物染色有关的色彩词，取相应的植物进行植物色还原，包括通过色素提取、染色、建立色卡、数字化测色确定RGB色值，建立从典籍到物化、数字化的植物色彩谱系，形成色彩符号的元语言并将其运用于现代设计，从而完成对中国传统色彩的深入认知与实践性探索。

（2）教学目的

① 培养学生对文学经典色彩与植物染色材料的了解。本课程是一次对中国传统色彩和传统手工植物染色及其文化的深入认知与实践验证。一方面促进学生对涵融在造物色彩中的色彩观念与流行趋向有所认识，另一方面引导学生理解非物质的色彩文化与物质的植物染色技艺之间的关系，在传统工艺与现代设计的视域下，对文学经典色彩与植物染色材料建立全面性了解。

② 培养学生对色彩数据进行记录、处理和信息化展示的能力。本课程从染色材料的选取、染色方案的设计、染色过程的记录、色卡成果的展示4个方面，循序渐进地引导学生弄清如何处理与记录实验过程中的关键信息，如何通过设计的手段对实验的过程与结果进行信息化展示，以掌握设计主题性色彩谱系的能力。另外，本课程在一定程度上培养了学生严谨、科学的实验精神。

③ 培养学生从典籍到造物的设计转化理念与实践能力。本课程引导学生通过典籍的研究与解读、染色的实践与复原，对典籍的色彩进行理解、抽象和提炼，进而形成色彩符号的元语言，最后通过说明、场景、应用的设计等来描述色彩与人和生活的关系，对本课程教学及本学期后期课程内容具有良好的铺垫作用。

（3）教学收获

① 了解并基本掌握植物染色的方法。通过植物染色技法理论的介绍与实践指导，学生能够掌握本次从典籍中析出的23种代表性植物染色材料的植物信息，并且基本掌握了植物染色中染色材料与面料的辨别、色素的萃取、染色与媒染、色卡制作与染色信息记录等方法。本课程培养了学生在实践中进行数据收集记录和分析的能力，实践成果的有效性验证也进一步增强了学生的实践信心和学习动力。

② 由问题意识引导的主动设计意识的增强。问题意识在教学中不断被强化，学生在发现问题和寻找对策的过程中逐渐养成主动设计意识，并且随着主动实践过程的深入，其获得感和成就感也不断增强，由此形成良性的学习激励机制，促进教学预期成果的达成。

从典籍色彩到造物色彩

栀子 唐·杜甫

栀子比众木，人间诚未多。
于身色有用，与道气伤和。

栀

拉丁学名：Gardenia jasminoides Ellis
日文学名：クチナシ
英文学名：gardenia

染色取材：黄栀子　　染材产地：海宁云龙
染色面料：绢布（19姆米绢纺丝）

ZGAR：H100：X00：T1：Y300
Lab数值： L:72.3 a:6.2 b:55.6 C:55.9

图 3-12　"从典籍色彩到造物色彩"植物染色数字化转译 | 作者：2020级色彩设计专业全体本科生

从典籍色彩到造物色彩

无媒染

ZGAR:H100:X00:T1:Y300
L:75.6 a:14.9 b:79.9
#F6AD00

ZGAR:H100:X00:T1:Y300
L:72.3 a:6.2 b:55.6
#F7B524

ZGAR:H100:X00:T1:Y300
L:78 a:11 b:75.1
#DAAA47

明矾

ZGAR:H100:X00:T1:Y300
L:77.4 a:9 b:69.3
#F1B535

ZGAR:H100:X00:T1:Y300
L:71 a:6.1 b:61.2
#D7A638

ZGAR:H100:X00:T1:Y300
L:70.3 a:3.8 b:46.6
#CDA656

石灰水

ZGAR:H100:X00:T1:Y300
L:69.2 a:20 b:79.4
#E99700

ZGAR:H100:X00:T1:Y300
L:69.4 a:15.7 b:76.3
#E39B00

ZGAR:H100:X00:T1:Y300
L:65.8 a:15 b:62
#D59328

白醋

ZGAR:H100:X00:T1:Y300
L:76.8 a:10 b:72.8
#F2B328

ZGAR:H100:X00:T1:Y300
L:76.7 a:8 b:68.7
#EDB434

ZGAR:H100:X00:T1:Y300
L:68.1 a:6.4 b:60.8
#CF9F31

醋酸铜

ZGAR:H100:X00:T1:Y300
L:66.4 a:4 b:47.7
#C7AB4B

ZGAR:H100:X00:T1:Y300
L:70.8 a:−1.8 b:52.2
#C39C4A

ZGAR:H100:X00:T1:Y300
L:65.6 a:3.1 b:50.8
#C09A41

皂矾

ZGAR:H100:X00:T1:Y300
L:68.1 a:3.1 b:31.5
#C0A26D

ZGAR:H100:X00:T1:Y300
L:62.6 a:3.6 b:40.7
#B5934E

ZGAR:H100:X00:T1:Y300
L:62.2 a:6.8 b:54.2
#BC8F31

图 3-12　"从典籍色彩到造物色彩"植物染色数字化转译（续）｜作者：2020 级色彩设计专业全体本科生

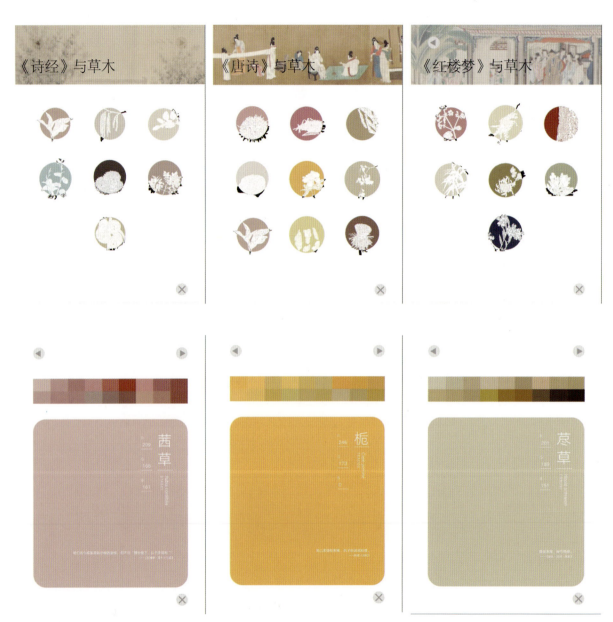

图 3-13　色彩交互系统 Figma　|　作者：2020 级色彩设计专业全体本科生

【色彩交互系统 Figma】

080　色彩·数字化

图 3-14　草木染色卡 | 作者：2020 级色彩设计专业全体本科生

图 3-15　草木染色立体 | 作者：2020 级色彩设计专业全体本科生

【植物染色演示】

3. "光色融合"调色虚拟仿真实验教学平台

"光色融合"调色虚拟仿真实验教学从人体视觉系统对色彩原型的整体感知出发,将物体固有色与投射于其上的有色光作为影响反射光整体光谱构成的变量,所以其实际原理共分为3个部分(图3-16)。"光色融合"调色系统的结构包括"光色融合"的呈现机制、"光色融合"的调色机制和"光色融合"的感知机制(图3-17)。人体的感知机制是"光色融合"调色系统建构的基础,呈现机制是"光色融合"调色系统运作的途径,而调色机制则是"光色融合"调色系统建构的核心要素,本实验是建立在对调色机制的仿真设计上的。

物体表面固有色主要有色相、明度、艳度这3个色彩属性。除了这些因素会影响到物体表面在标准光源条件下投射光的光谱构成,物体表面的质感,即反光率,也会产生一定影响。因为投射光谱和物体颜色这两部分是"光色融合"呈现机制的基本内容,所以作为"光色融合"核心内容的调色机制也是围绕着"颜色体系"与"色光体系"这两个部分建构的。本实验系统中自主开发的软件本质上是一个能够模拟物体表面在各种有色光投射下所呈现出的最终色彩外观的模拟仿真平台。

整个实验教学平台分为光色基础通识实验、CMF调色实验、"光色融合"调色实验三大模块(图3-18),专业知识的密度紧扣实验教学过程。"CMF调色实验"模块将传统手工艺色彩的随机性,通过CMF大数据与人工智能学习结合的方式记录下来,并且可以促进实验数据的更新和迭代。相对于传统的色彩基础实验教学,创建"光色融合"的实验模式,前瞻性地呼应了新文科建设的趋势,搭建起了色彩艺术与色彩科学的虚拟交互平台。本实验有效地将有色光纳入色彩艺术应用的表现范畴,并且以兼具通用性、标准性与直观性的sRGB色彩数字模式链接起了整个"光色融合"的跨媒介实验模块,从而搭建起了可以将不同体系的色光与色料进行虚拟仿真交互的实验平台。

本实验设计的"光色融合"调色概念及相关实验流程为设计学的专业实践提供了一个可以将色光和色料进行综合表现的"调色盘",从而为色彩艺术设计开辟了新的创作途径和表现模式,具有面向其他艺术设计专业开放的适用性。

正确的色彩理论与恰当的色彩方法关系到色彩

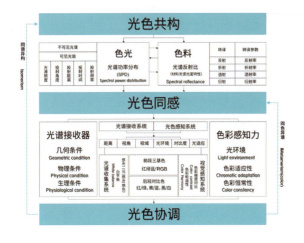

图3-16 "光色融合"实际原理

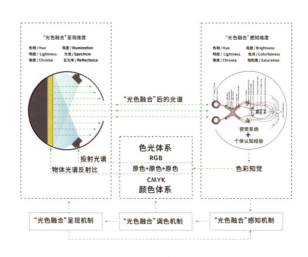

图3-17 "光色融合"三大机制

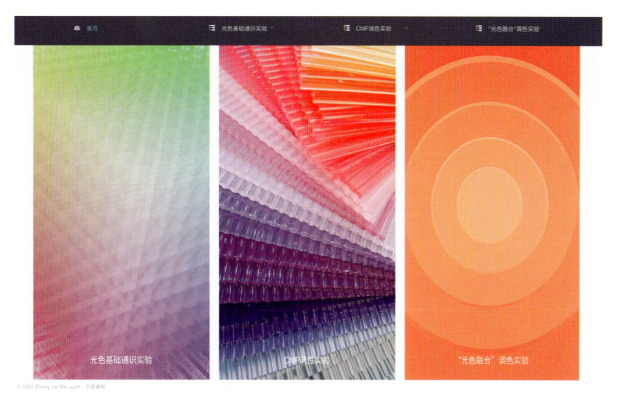

图 3-18 "光色融合"调色虚拟仿真实验教学平台的三大模块

【"光色融合"
调色虚拟仿真
实验教学平台】

应用的成效，它们不仅规范着学校的色彩教育，还对文化创意产业和相关的工农业生产起到积极的促进作用。特别是在当下，色彩应用已经由单一减色系统的颜料绘画、纺织印染、胶版印刷、色料涂料、建筑与工业材料等物质色彩，向数码三维打印、无制版印刷、计算机及网络、移动终端、数字化制造、LED显示等领域拓展。这些由发射光和数字媒介产生的色彩已渗透到人们生活、学习、生产的各个层面，新兴的色彩媒介正在从色彩应用的边缘走向色彩应用的中心，色彩数字化是必然的趋势，而跨媒介色彩数字化也正在逐渐走向规范化和系统化。

中国美术学院设计艺术学院综合设计系
"跨界·综合"实验性设计教学丛书
21世纪全国高等院校艺术与设计系列丛书

色彩·数字化

COLOR-
DIGITIZED

中国美术学院设计艺术学院综合设计系
"跨界·综合"实验性设计教学丛书
21世纪全国高等院校艺术与设计系列丛书

第四章

色彩叙事的数字化

党的二十大报告提出"实施国家文化数字化战略"。科技的迅速发展，为文化建设、艺术创作带来新机遇，特别是数字艺术等新的艺术门类的产生，使文化供给更加多元，科艺融合为色彩叙事丰富了生命力。设计者不仅以新的艺术创作方式阐释了对社会发展、生态保护、文化传承等话题的思考，而且对人工智能、数字美学等与数字化特质息息相关的话题给予了更多关注；在运用中将色彩的组织结构与信息层级的内在逻辑相互对应，来优化传达信息的不同属性、趋势和关系，拓展了色彩的数字化叙事边界。

如今的世界,早已进入视觉时代,视觉信息高速发展,视觉语言快速传播。信息可视化是近年来出现的概念,伴随着科学技术的发展和生活节奏的加快,信息可视化将人们带入读图时代。数字化、可视化处理后的信息能够被更直观高效地传达传递,慢慢地,信息可视化成为人们理解信息的正式工具。作为一种综合交叉设计手段,其包括多个学科与领域,即图形符号学、视觉语言学、认知心理学、色彩学、传播学等。我们要不断协调视觉语言与信息的逻辑语言,再加之设计艺术,形成具有传递性和审美性的信息图画。

本章将就"色彩的组织结构是如何优化表达信息内容的"这一话题切入,提出色彩与信息之间的联系与内在逻辑,推演揭示如何运用独特算法和视觉语言实现由信息到视觉图形的转化,指出色彩在其中的重要作用,统筹表现色彩信息的数字化。

提高信息传递的载体质量,增强信息传达的有效性、针对性、易受性,是信息设

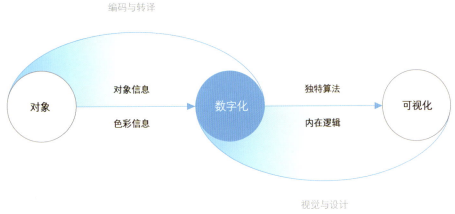

图 4-1 信息可视化逻辑

计领域不可忽视的关键因素。因此，我们需要在视觉信息传达过程中建立一种"逻辑模型"（图 4-1），通过对逻辑中可变要素的控制，提高信息传递的质量并增强传达的有效性。本章将色彩和信息的组织结构概念融合起来，对信息层级结构的分析和色彩组织结构的合理运用，使信息传达的可视性得以优化，进而实现对信息内涵和情感的有效传达，提升视觉效果。

在可视化设计领域，颜色是吸引用户阅读的最强大"武器"之一，但是其搭配常常让人头疼。要知道，人们对颜色的认知不仅仅是低层次的识别与感知，更可以将颜色划分为多个逐步提高的抽象层次。这个过程被称为"色彩认知"，它与颜色语言和语义范畴的研究息息相关。为可视化设计分析选择合适的颜色可以更大程度地提升人机交互的效果。因此，深入研究色彩认知和颜色选择的规律，将对可视化设计的发展产生重要的推动作用。

色彩研究的意义不仅存在于艺术创作上，也反映在社会生活的理想构架和普众需求上。在不同时期和艺术背景下，色彩的地位会发生变化，其中人为因素造成的影响远远大于自然因素。因此，我们需要深入探究如何更全面地了解和掌握色彩的规律，并且将其融入创作和生活，以便为未来的研究提供有价值的参考和借鉴。

第一节　可视化逻辑搭建

1. 可视化设计

信息是人类对传播的内容的一种总称，它其实就是构成某一系统的所有元素排列组合而形成的密码，这些密码是对系统组织状态的度量与反映。几千年来，人们利用符号传递、交流信息，以产生社会影响。在互联网时代，信息的定义已经发生了改变，从原来的"文字""图片""视频"等载体变成了现在无处不在的各类数据。这些数据包括各种类型的用户行为数据、企业业务数据等。例如，我们每天在使用手机的过程中，刷短视频时产生的点击量；在淘宝购物时的浏览、消费记录；通过微信发送的文字信息和表情包等都是信息的存在方式与表现途径。每一个物品或每一个行为都有其独特的信息。因为人类获取自然界的信息之后会对其进行分类与传递，从而推动自然界的改变和发展。克劳德·艾尔伍德·香农（Claude Elwood Shannon）通过实验研究与分析，创造了"信息论"："信息可以降低不确定事件的发生概率。"诺伯特·维纳（Norbert Wiener）认为："信息的传递可以使人去感应外部环境，然后用这种感应去改变外部环境的一种行为，并且实现和外部环境的相互交流。"我国的相关研究学者认为："信息可以反馈事物的状态和进行相应的表达。"

信息的可视化传达，即借助图像语言简化诠释复杂的信息内容，它是信息关系的脉络梳理，也是无障碍沟通的时空桥梁。在信息可视化出现之前，以文字为主的信息表达方式给人们带来了无以复加的视觉障碍和阅读疲顿。然而，随着信息可视化这种传递信息方式的逐步普及，这样的状况正在逐渐改善，人们越发感受到这种信息获取方式的快速、高效与趣味。信息可视化将成为当下与未来信息传递的主流方式，通过图形、图像、表格、地图等视觉元素，将复杂的数据和信息转化为易于理解和分析的形式。它已应用于各个领域，如商业、科学、医疗、政治等，帮助人们发现模式、识别趋势和推断关系。信息可视化设计是为了更好地利用设计的方式为信息的传递与表达服务。因此，我们在开始信息可视化设计之前，必须充分了解与信息可视化设计有关的各种概念，以便为后续设计奠定稳固的理论知识基础。

信息图，又被称为"信息图形"，最初是指用在报纸、杂志与新闻通讯中的图解。信息图简单来说就是信息的可视化表现形态，其重要功能就是对庞大复杂的数据信息进行表述。信息图可以对信息进行详细解释，降低读者的阅读难度，并且帮助读者取得良好的阅读效果。信息图可追溯时期很长，经历了从单一到多元、从静态到动态、从单向传播到交互传播的发展历程，进一步发展

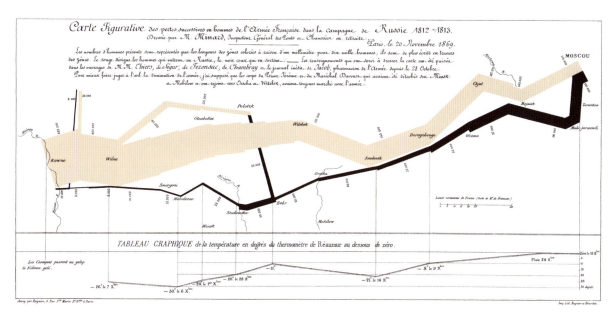

图 4-2　拿破仑对俄战役数据情况图

为如今随处可见的信息可视化设计，已成为今天乃至未来信息传播的主流方式。此外，信息图虽源于图形设计，但由于信息图设计所需具备的普遍识别性而区别于图形设计，成为视觉传达设计领域研究的新方向。下面列举一些早期信息可视化作品以便了解。

图 4-2 是一幅 19 世纪 50 年代的可视化模型，作者为了研究拿破仑对俄战争失利的情况，绘制了这幅图。作者为 19 世纪的一位法国工程师查尔斯·约瑟夫·米纳德（Charles Joseph Minard），他因在土木工程和统计学信息图形领域作出的贡献而被人们认可。在此图上，浅棕色代表进军时的人数，黑色代表撤退时的人数，带宽 1 毫米代表 1 万人；图中有说明信息、比例尺、数据节点等要素，也包含人数、距离、温度、经纬度、移动方向、时地关系这 6 个维度的数据信息。通过图表结构和色彩运用，我们可以很清晰地理解它基本的逻辑结构与传达的信息内容，在这幅图中我们就已经可以看出后来许多数据可视化图表的雏形了；慢慢地，许多领域在分析问题或展示结果时，都开始使用各种各样的信息图表形式，虽然当时还没有计算机和先进的数据处理技术，查尔斯·约瑟夫·米纳德的可视化模型却以其出色的设计和表达方式，奠定了数据可视化的基础。这种跨越时空的信息传递方式在后来的数据可视化作品中得以继续发展和演进。

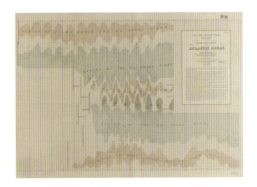

图 4-3　大西洋信风图

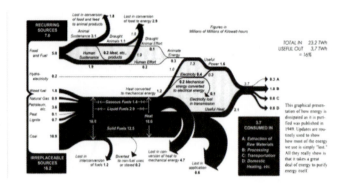

图 4-5　1937 年的世界能源流动图

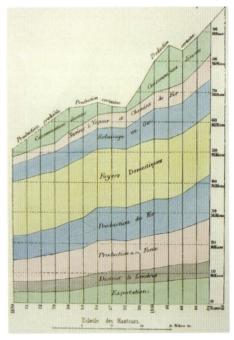

图 4-4　1850 年至 1864 年英国每年的煤产量

　　19 世纪至 20 世纪，数据可视化领域涌现出更多引人注目的作品，在此列举 3 个这一时期的信息可视化设计图辅助说明。大西洋信风图（图 4-3）用经纬度将大西洋划分为 5 个部分，并且按月份标出了温度、风速和风向，为航海提供了很大价值。图 4-4 展示了 1850 年至 1864 年英国煤炭生产的情况，作者通过标注 X 轴和 Y 轴的网格刻度帮助理解数据，使用颜色进行区域区分。1937 年的世界能源流动图（图 4-5）通过具有方向性的粗细不一的流线呈现全球能源交易情况，深刻反映能源对经济的影响。从这些数据可视化方式中，我们能够明显感受到现代信息可视化设计理念和设计方法的进步，它们为数据可视化领域的发展奠定了坚实的基础，同时也启发了后来的设计者不断探索和创新。随着时间的推移，数据可视化不仅在学术研究中得到了广泛应用，还在商业、政策制定及日常生活中扮演着重要角色，帮助我们更好地理解和应对复杂的现实世界问题。

　　可视化设计是指将数据通过可视化的方式呈现，以增强数据的可读性和可理解性。可视化设计的基本原理包括视觉感知、信息设计和视觉表达。视觉感知是指人类视觉系统对外部世界的感知和理解，是可视化设计的基础。在可视化设计中，设计者需要了解人类视觉系统对不同视觉元素的感知规律，以选择合适的视觉元素进行信息表达。信息设计是指将复杂的信息通过可视化的

方式呈现，以达到更好的信息传达效果。在信息设计过程中，设计者需要考虑数据的性质、特征、目的等方面，以选择合适的可视化方式和视觉元素。视觉表达是指利用各种视觉元素进行信息表达的方式，包括颜色、形状、大小、位置等。在可视化设计中，设计者需要考虑如何使用这些视觉元素来传达数据的含义和表现趋势。

在可视化设计中，设计者应当以数据为中心，从数据的性质、特征、目的等方面出发，选择合适的可视化方式和视觉元素；同时，还需要考虑设计的目标受众和应用场景，选择合适的设计语言和设计风格，以增强信息传达效果。例如，在商业数据可视化设计中，设计者需要考虑如何将数据转化为易于理解的图表或图形，以帮助企业管理层作出正确决策。在科学数据可视化设计中，设计者需要考虑如何使用适当的视觉元素来突出数据的特点，以帮助科学家发现数据的规律和趋势。总之，在可视化设计中，设计者需要了解数据和目标受众的特点，以选择合适的可视化方式和视觉元素，实现信息传达的最佳效果。

常见的可视化设计类型包括线性图表、饼状图、条形图、雷达图等。在实际运用中，我们可以只用一种图表形式说明信息，也可以交叉综合多种方式，形成涵盖信息更广、篇幅更大、设计更精妙的可视化图表。目前常见的图表类型与可视化方式如下。

（1）散点图（Scatter Plot，图4-6）：用于显示两个变量之间的关系，可以用颜色、大小等方式展示更多的信息。

（2）热力图（Heat Map）：用于显示数据的密度和分布情况，适用于大量数据的可视化。

（3）树图（Tree Map，图4-7）：将数据按层次结构进行分类，然后将分类结果以矩形块的形式展示，适用于显示复杂的分类关系。

（4）地图（Map）：将数据用地理位置信息进行展示，可以展示地理分布情况和相关统计数据。

（5）气泡图（Bubble Chart）：类似散点图，但可以通过大小和颜色来展示更多的信息。

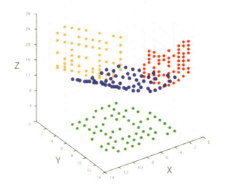
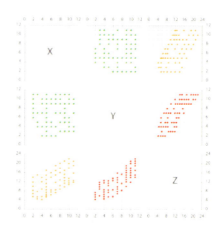

图4-6　3D数据与对应散点图矩阵

图4-7　1996年首次发布的软件Tree Size中用树图可视化了硬盘空间的使用

第四章　色彩叙事的数字化　091

（6）阶梯图（Step Chart）：用于显示随时间变化的数据，以便突出数据的波动情况。

（7）弦图（Chord Diagram）：用于显示数据之间的联系和流动情况，适用于网络分析等领域。

2. 可视化过程

可视化设计的过程十分重要，条理清晰的设计思路能让设计者事半功倍，也能使图表制作更高效、界面更美观。整个过程需要从确定设计目标开始，逐步展开多个步骤，最后将设计好的可视化图表发布。在这一系列的步骤中，色彩扮演着重要的角色，它可以决定图表的整体氛围，进而影响观者的情感体验，也可以通过色彩的差异来突出重要的数据和信息内容。在整个设计过程中，设计者需要不断地调整优化，以达到最佳的可视化效果和观者体验。

（1）明确设计目标。在这一步中，设计者需要明确可视化的目标与作用，定义问题，即要向观者传达什么信息；需要确定设计对象（一个对象或一组对象），并且了解它们的关键属性和特征。这有助于决定可视化的设计方案及所需的数据类型。

（2）收集和整理数据。设计者需要收集和整理数据以支持可视化设计，从多个来源获取、筛选和清理数据，构建信息模型，根据信息层次的结构选择颜色的组织结构；定义要表示的数据，不同的信息类型有着不同的表达手法；定义表示信息所需的维度，不同的变量的数据组需要不同的表现方式。设计者需要确保数据的可靠性、类型的准确性，并且遵循数据可视化的最佳实践规律。

（3）选择图表类型。设计者需要选择合适的图表类型来进行可视化设计，不同类型的信息均有其不同的、更优的表达方式，这可能包括柱状图、饼图、折线图、散点图等，在实践中往往需要根据具体的内容将图表类型综合运用，再加之设计手段得到最合适的图表形式。

（4）设计视觉元素。视觉元素的选取取决于信息的特点、预想的呈现方式，以及目标受众的需求。设计者要根据信息属性及特点设计出相应的视觉元素来呈现信息内容，往往要考虑到图表形式、图形设计、色彩搭配、字体字号等，主题色的搭配、色彩的对比与调和等，这些关于颜色的斟酌有助于设计者创造出一个视觉吸引力强、易于理解和直观的可视化设计。设计者还需确保可视化设计与数据的意义契合。

（5）设计布局交互。这一阶段设计者应确定可视化的布局结构与交互方式，需要考虑图表颜色、字体、背景等的协调性，以及观者可能会使用怎样的动线识图、如何与可视化交互；此外，还需要考虑可视化的响应式设计，以确保设计作品在不同设备、不同平台上都能正常显示。

（6）测试及优化。设计者需要评估视觉效果，检查数据的准确性，并且确保可视化的可读性、易用性、设计性；不断寻找、修复所有可能存在的问题，注意色彩效果，以确保该设计尽可能清晰和易于理解。

（7）发布与传播。有了设计成品后，设计者将该可视化设计展示给观者；需要思考如何最好地呈现可视化效果、在哪里发布作品，以及如何将其传播给目标受众；用色彩增强整体的视觉吸引力，帮助观者加速理解，从而优化传播。

第二节　信息与色彩可视化

在了解了如何进行可视化设计之后，我们要明白其核心是通过设计手段，将复杂的数据或信息以视觉方式呈现出来，以便观者能更好地理解分析。其中，色彩的选择与运用也扮演着至关重要的角色。色彩是我们视觉感知的核心之一，能够极大地影响信息的传达效果。因此，将信息内容逻辑、可视化逻辑和色彩逻辑这三者有机地结合，不仅能够提升可视化作品的吸引力和美感，还能够增强信息的表现力和可读性。

在本节中，我们将重点探讨信息逻辑与色彩设计的关系，从而帮助读者更好地理解如何在可视化设计中应用色彩来增强信息传达效果。具体而言，我们将介绍色彩介入的可视化设计逻辑（图4-8），即色彩对信息传达的影响，如何根据不同类型的信息和受众选择合适的色彩方案，如何通过色彩的运用实现信息的层次感和重点突出，以及如何避免色彩的误导和冲突。

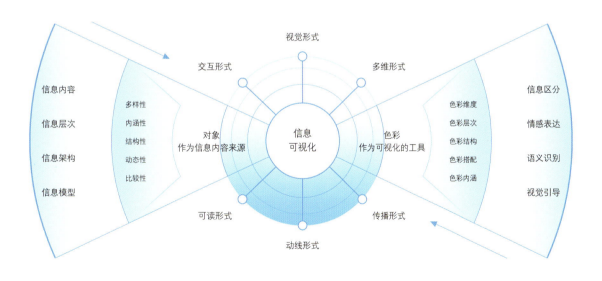

图 4-8　色彩介入的可视化设计逻辑

1. 信息与可视化

可视化设计需要考虑多个因素，在收集分析前期资料时，我们需要去了解目标对象所有信息的内容、层次，学会架构信息框架和综合要素以搭建信息模型。信息的多样性、内涵性、结构性、动态性和比较性等特性，使万事万物都有自己独特而又丰富的信息编组。不同的事物在不同的条件下可以带来不同特性的信息，而不同的信息特性和设计目的只有采用不同的可视化形式，才能最终实现清晰、直观、易于理解的视觉效果。

信息的内容是指信息传达的具体内容，是人通过感官或各种仪器与手段来感知发现的，借助语言、文本、数据、声音、图像、视频、符号、动作等形式呈现。信息的多样性使得可视化过程中需要根据不同的内容采用不同的可视化方式，以便观者对信息进行快速理解和分析。多元的信息内容作为可视化设计的输入端，给予了设计更丰富的语义环境和可能性。

打造信息层次是将一个对象或主题的所有信息按照不同的分类、层级关系进行结构化的过程。通过信息层次的建立，大量的多元信息内容更加明了，易于设计者开展进一步的信息内容架构，将设计好的信息实体、信息属性和层次结构组合在一起，建立信息模型。信息模型可以是一个图形、数据表格或其他形式的可视化设计。具体来说通常可以归纳为以下几个步骤。

明确所需信息和数据：明确设计的目标和要呈现的信息，包括信息的类型、数量、层次结构和关系等。

定义信息实体和属性：根据需要呈现的信息，定义信息实体和实体之间的关系，以及每个实体属性和属性之间的关系。

设计信息层次结构：根据信息实体和属性的定义，设计信息的层次结构，将信息组织成一个层次结构，使信息可以被快速和准确地访问和理解。

建立信息模型：将设计好的信息实体、属性和层次结构组合在一起，建立信息模型；信息模型可以是一个图形、数据表格或其他形式的可视化设计。

例如，设计者在展示同类型数据时，可以使用柱状图、饼状图等形式；想要说明事物结构时，如层递关系、从属关系等，可以使用网络图、树形图等形式；试图表明时间序列时，则可以采用折线图、时间轴等表现形式。此外，不同信息特性还需要采用不同的可视化表现形式，以便观者对信息进行比较和分析。设计者在展示多组数据时，可以使用颜色、形状等可读形式进行区分；而在展示动态数据时，可以使用动态图表等形式呈现。明确的分类分级，加之综合运用多样表现形式，可以让设计成果内容丰富、表意清晰。下面列举一些不同时代、不同领域的可视化设计来具体分析。

（1）行星运动。"行星运动"（图4-9）是11世纪末期的可视化图表雏形，它试图记录行星在时空网格上的循环线，这是已知最早的二维图表。记录员将行星对象、天体纬度、循环周期这些信息汇总分析，以水平线和垂直线为作图辅助，结果画出了与现代图表惊人相似的数据记录图。行星为其他所有信息的来源与所属对象，各个行星的运动回环则是一组并列关系的数据输入，记录员用类坐标轴的方式将所有往复运动图示综合在一起。

图4-9 行星运动

（2）气候螺旋。气候螺旋（有时也被称为"温度螺旋"，图4-10）是一个动态数据图形可视化项目，旨在"简单有效地展示全球变暖的发展情况"。最初的气候螺旋图由英国气候科学家埃德·霍金斯（Ed Hawkins）于2016年5月9日发表，描绘了1850年以来的全球平均温度异常（变化）。

转化为气候螺旋图之前的温度变化折线图（2016年4月，图4-11）展示的数据与气候螺旋图相同，两相对比之下，此图的观赏性、识读性和形式感都远弱于气候螺旋图。同样的信息输入，用不同的思维和视角建立信息模型，就会得到形式上完全不同的信息图表。

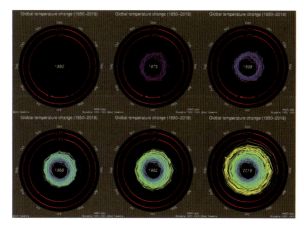

图4-10 气候螺旋

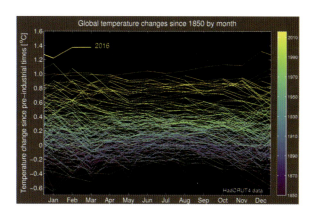

图4-11 温度变化折线图

（3）海冰变化。华盛顿大学泛北冰洋模式与同化系统（PIOMAS）重建了反映1979年至2017年北极海冰体积变化的动画（图4-12），随着海冰体积的减小，图表会产生颜色渐变和向内的螺旋运动。观者可以通过颜色渐变和向内的螺旋运动，清晰地理解各类生态问题发展的趋势。此后，这类螺旋样式可视化图形的功能扩展到表示其他变量，如大气中的二氧化碳浓度等。

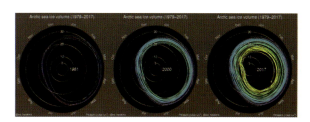

图4-12 反映北极海冰体积变化的动画

第四章 色彩叙事的数字化 095

（4）学生作业。俞源石材色彩分析（图4-13）与俞源建筑表皮色彩归纳（图4-14）都以俞源这一地点来进行色彩分析与可视化展示，这两个作品中，前者针对当地石材表面色彩统筹归纳数据，后者则侧重于整体村庄的表皮色彩。在色彩分析对象单元体量与分析形式相似的基础上，由于不同的设计目的与重点倾向，设计者在进一步制作分析图时就会产生不同的信息对比和层级关系。

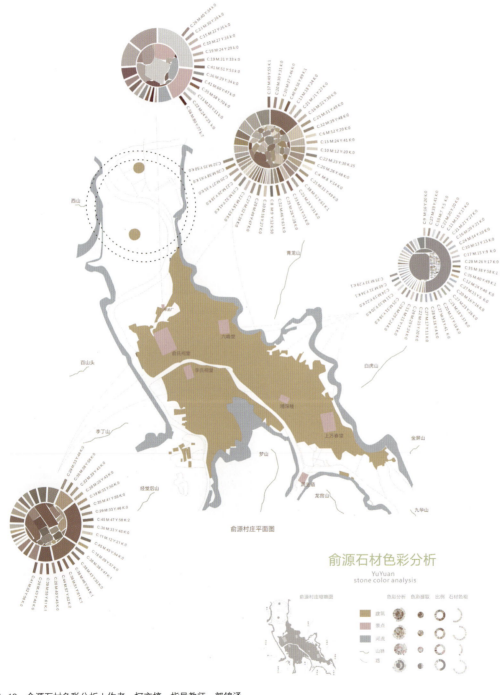

图4-13 俞源石材色彩分析｜作者：柯奕婷，指导教师：郭锦涌

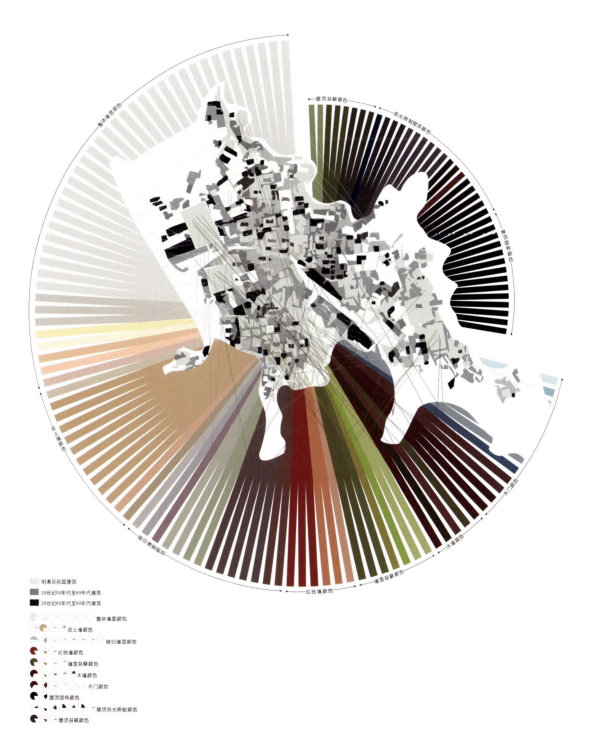

图 4-14 俞源建筑表皮色彩归纳 | 作者：陈丹蕾，指导教师：郭锦涌

第四章 色彩叙事的数字化

（5）日用品色彩喜好与个性的关联性研究。该作品以在年轻人中比较流行的 16 型人格为基础进行人群划分，通过电子问卷形式，在可控制的环境条件下，对 1044 位中国大学生（浙江省为主）进行日用品色彩喜好与个性的关联性研究；个性分类方面，参考 MBTI 测试的 8 个关键词，分别是内向型与外向型、直觉型与现实型、逻辑型与感受型、计划型与展望型，让调查对象根据对不同色彩的衣服、手机、桌面等日用品的喜好进行作答，通过统计机制，了解日用品色彩喜好与个性的关联性；调查所用色彩为从 NCS 中选出的具有不同色相、明度和彩色度的 27 种颜色；调研分析时，采用了多项次交叉分析法（购物篮分析法），研究样本的日用品色彩喜好与个性的关联性，以购物篮分析法计算个别色彩喜好的选择比例，以及某种人格类型与日用品色彩匹配的比例；对所得样本进行数据筛选，将 4 个人格类别的色彩喜好（选择数量占比前 4 名）进行色彩数据可视化，通过多种图表形式，得出如图 4-15 所示的色彩喜好调研结果。

【日用品色彩喜好与个性的关联性研究】

研究方法　　Research Method

1. 性格分类选用

性格分类参考 MBTI(Myers-Briggs Type Indicator) 人格测试。MBTI 全称为"迈尔斯-布里格斯性格类型指标"，是一种人格类型理论模型。这 4 个维度就是 4 把标尺，每个人的性格都会落在标尺的某个点上，这个点靠近哪个端点，就意味着这个人有哪方面的偏好；并且，MBTI 在大学生中的接受度、流传度较高。

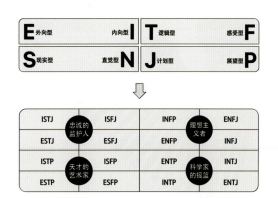

2. 物品选用

衣服、手机、桌面等是大学生中具有代表性的物品，并且，这几种物品有进行自主色彩选择的可能，能反映出不同人群的不同色彩喜好。

3. 色彩选用

色彩选择依据瑞典 NCS(Natural Color System) 的色相环，先择定其基本定义的 8 个饱和色彩——红、橙、黄、黄绿、绿、蓝绿、蓝、紫，每个色相再选出 3 种含不同彩色度变化的分别代表深色、原色与浅色的色彩，再加上黑、灰、白 3 个中性色共 27 种色彩作为调查基础。

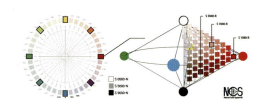

4. 统计方法选用

本研究将采用多项次交叉分析法(购物篮分析法)，研究样本的日用品色彩喜好与个性的关联性，以购物篮分析法计算个别色彩喜好的选择比例，以及某种人格类型与日用品色彩匹配的比例。

图 4-15　日用品色彩喜好与个性的关联性研究 | 作者：汤永琪、沈嘉辰、吴云天，指导教师：章之珺

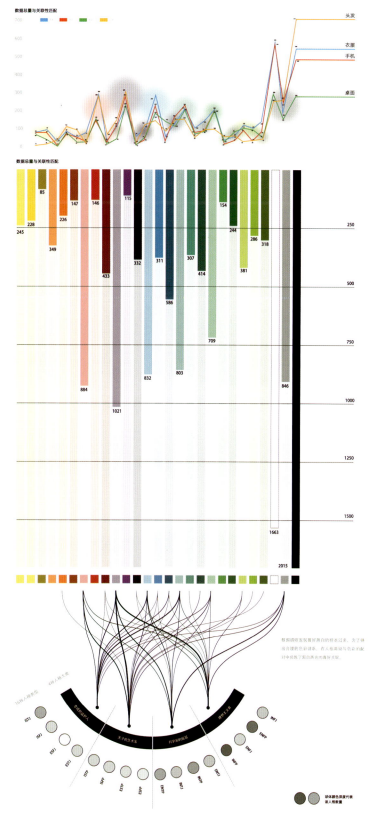

图 4-15 日用品色彩喜好与个性的关联性研究（续）｜作者：汤永琪、沈嘉辰、吴云天，指导教师：章之珺

📊 数据统计　　Data Statistics

参与调研的省份

1044

经过为期4天的网络问卷调研，共有34个省份的1044人参与问卷填写，其中浙江高校共有528份有效样本。

基本变量数据统计

问卷的前半部分是关于调研对象人格种类的基本变量数据统计，后半部分为5个可视化图表。

📊 数据分析　　Data Analysis

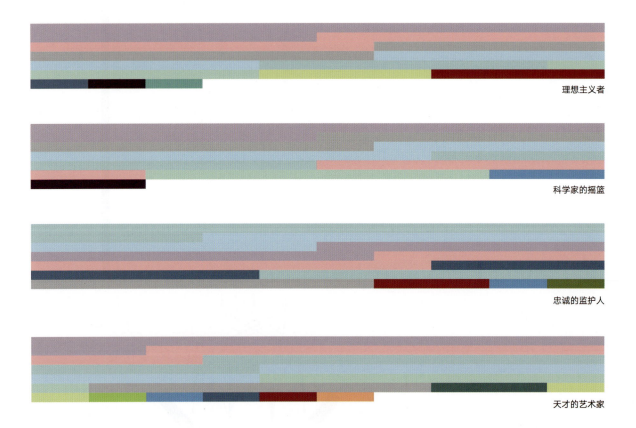

理想主义者

科学家的摇篮

忠诚的监护人

天才的艺术家

对调研所得样本进行数据筛选，将4个人格类别的色彩喜好进行色彩数据可视化，得出结论如上图所示。

图 4-15　日用品色彩喜好与个性的关联性研究（续）｜作者：汤永琪、沈嘉辰、吴云天，指导教师：章之珺

不同的可视化表现形式也有其各自的优缺点，设计者需要在设计过程中进行权衡和选择，综合考虑数据的属性、观者需求及可视化表现形式的优缺点，设计出更加清晰、易懂、易用的可视化表现形式，为观者提供更加有用的信息；进行了充分的设计输入端的调研分析后，在选择可视化表现形式时，需要考虑以下5个方面的产出效果。

① 视觉形式。可视化的外观和视觉效果对信息的传达和理解至关重要。不同的信息特性需要采用不同的视觉形式，根据对象内容和观者需求采用不同的设计风格，以最好地展现数据特点和规律；同时，需要全面考虑信息的复杂程度和层次结构，选择合适的可视化工具和技术，以呈现清晰的逻辑结构。

② 交互形式。交互形式是指观者与设计成果的互动方式，是可视化设计中的重要组成部分。一为观者对其中的各种元素和数据进行比较和分析，以了解数据的趋势、关系和规律；二为观者通过使用交互动作，与信息进行互动获得直接反馈，在面对内容更冗杂、层级更丰富的可视化形式时能更加深入地理解信息的内涵和结构。

③ 多维形式。在信息可视化中，多维数据的表达是一项具有挑战性的任务，它通常指多维度数据分析与多维度设计方法的结合。多维度数据分析通常涉及多个不同维度，如时间、地点、类别等，这些维度可以被用来创建多维度数据模型，以便在视觉化中更好地展示数据；多维度数据分析的目的是更好地理解数据中的关系和模式，设计者通过使用多维形式，将数据的多个维度同时呈现给观者，以便对信息进行综合分析和理解。

④ 可读形式。信息的可读性是可视化设计的重要目标之一。设计者通过选择合适的图表类型，使用合适的配色和易于阅读的字体，进行适当的排版布局，添加足够的标签和解释等方式增强可读性，完成设计后，还需要进行测试与优化，以确保可视化设计的可读性，用反馈不断优化成果，提高观者体验满意度。

⑤ 动线形式。动线是观者在浏览信息可视化作品时的视觉移动路径或互动操作步骤。设计者通过调整设计元素的排列和布局，人为设计出合适的视觉动线，将元素和字体的色彩、大小、形状等可调节单元按照逻辑思维，制造视觉层次和视觉导向，帮助观者更加快速地获取成品中的重要信息，更有条理地浏览整个作品。

《国家地理》杂志在2019年发布的可视化设计"The Atlas of Moons"（图4-16）就是一件十分优秀的作品，它呈现了太阳系中所有已知卫星的信息。这种可视化设计通过交互式宇宙地图和数据可视化技术，将各个卫星的大小、

图 4-16 The Atlas of Moons

形状、轨道和特征等信息清晰地呈现在观者面前。

（6）The Atlas of Moons。该作品采用了饱满又神秘的色彩、线条和渐变效果来呈现各个行星卫星的表面，使整个作品充满了艺术感和视觉冲击力；精细的细节处理和全景视角呈现，使观者可以更加真实地感受到太阳系内卫星的特征；采用了独特的立体视觉、风格化的图像、清晰明了的文字描述、网页端互动等方式进行信息呈现，同时还提供了多种信息查询和交互方式，在将视觉效果和可读性最大化的情况下，用流畅的动画效果不断引导观者的思维，使其得以在小小的屏幕前就感受到宇宙中行星卫星等的动态特征。它不仅在数据可视化领域得到了高度评价，也在设计界和大众媒体中引起了广泛的关注。这个项目还被用作教育和科学普及的工

102　色彩·数字化

具，帮助人们更好地了解太阳系中的卫星和行星。

2. 色彩与可视化

色彩是可视化设计中不可或缺的一部分，正确使用色彩可以使设计作品更加生动易懂，但是不合理的使用也会导致信息传达的混乱和误解，而高效达成信息区分又是色彩设计与搭配的一个重要作用，颜色的不同属性可以帮助区分理解不同的信息层次和内容，以便观者理解和记忆信息。因此，本部分将以可视化设计中的一个重要工具——色彩设计为阐述重点，介绍色彩本身的特性及如何运用其特性使可视化设计得到优化。在使用色彩时，设计者需要从不同的方面综合目标对象的信息结构和色彩关系，考虑不同的维度、层次、结构、搭配和内涵等方面，实现最优的可视化效果。

首先从色彩本身出发，了解色彩具有的基本信息与属性。

（1）色彩维度。色彩维度是指颜色的基本属性——色相、明度、艳度。色相是指色彩的种类，由颜色的波长决定，具体表现为颜色在色轮上的位置，如红色、黄色、蓝色等。明度是指颜色的明暗程度，即颜色的亮度或暗度。明度通常与白色或黑色的混合程度有关。艳度是指颜色的纯度或强度，即某种颜色的鲜艳程度，如果某种颜色为纯色，那么说明它是一种不含其他色彩的颜色。

（2）色彩内涵。色彩内涵是指颜色在深层次上所具有的独特语义，包括情感、文化、象征、哲学等方面的深层含义。不同的颜色在不同文化和社会背景下，往往会被赋予不同的内涵与意义。例如，红色在中国文化中代表喜庆和吉祥，而在西方文化中则代表爱情、激情或警示。而且同样的颜色在不同人群心中的情绪体验也不尽相同，因为色彩的内涵不仅会受到文化和社会的影响，还会受到个人或团体情感因素的影响。所以在设计中，我们需要根据受众文化背景、个性和地方传统综合考虑选择合适的色彩，以达到最佳的设计效果。

（3）色彩搭配。色彩搭配是指将不同的颜色元素组合在一起，以创造出视觉上的和谐、平衡与美感。良好的色彩搭配可以极大加强设计作品的表现力，吸引观者注意力，传达出较准确的情感。常见的搭配法则有很多，如单色搭配、对比色搭配、邻近色搭配、三色搭配等。重要的是无论如何搭配颜色，我们都要在设计中考虑使用场景、受众群体、信息内容等因素，根据设计目的和受众喜好选择合适的搭配方式。

（4）色彩层次。色彩层次是指在设计中将多种颜色进行组合搭配并有逻辑地呈现，以创造出丰富而有层次的、调和的视觉效果。通过对具有不同色相、明度、艳度的颜色进行组合，信息层级结构在视觉上更具逻辑性。通常我们可以使用主色、辅助色和弱化色来分比重地设计视觉元素和填充信息内容，在信息层级结构的基础上，合理运用颜色的层次效果，使整体色彩氛围调和却不过于暧昧，以帮助观者更好地理解和识别。

（5）色彩结构。色彩结构是指将不同的颜色以一定的方式组合排列，以创造出有条理、有结构的视觉效果。比起刚刚谈论的色彩层次（颜色属性与信息逻辑之间的层级对应），色彩结构更注重从整个设计作品的视角去调整颜色的组合逻辑和排列顺序。如果将每个视觉元素单元看作一个个色块，那么我们只有考虑各单元之间颜色（或色调）的占比、位置、形状、数量、排列、对比等因素，才能制作出有视觉深度的画面。

因此，我们需要通过选择合适的色彩与色彩搭配方法，实现信息的最大化传达和视觉效果；综合考虑多方面影响，以便将设计工具（即色彩）转化为设计产出，实现设计价值。在可视化设计中，设

计者正确地使用色彩可以帮助传达信息并激发观者情感共鸣；但是，在使用色彩时，既要注重上文中颜色的组织结构，又要注重色彩层次的选用带给信息阐述与理解的作用。

在设计时使用色彩的重要原因和作用之一是区分信息内容，不同属性的各个颜色可以帮助观者区分不同的信息特征与信息层级。在制作可视化图表时，我们可以使用不同色相的颜色来表示不同的数据集合，以便观者快速识别和区分数据数值；而不同颜色/色调的色彩语义会使观者产生不同的感受，这一体验也是颜色作用于设计的重要之处。因此，在进行可视化设计时，我们可以根据预想情感效果选择适当的色彩，以增加观者的情感参与和体验。不同文化和不同地区对色彩的理解和接受程度有所不同，这使色彩的语义识别也成为应注意的一个方面；设计调整时，需要考虑目标受众所处的文化背景和他们的习惯，选择合适的色彩搭配和配色方案，以便观者理解和接受信息。颜色的选择使用和合理排列能够起到极大的视觉引导作用，可视化设计色彩搭配与视觉元素的结合运用，通过大小差异、形态差异、色彩差异等，在视觉效果上产生对比的尺度，引导视觉动线，帮助观者在设计中获得较好的思维逻辑体验和观看体验。

下面通过对5个学生作业案例的分析来更好地展示色彩与可视化的关系。

中国国际动漫节十年大数据（图4-17）用4个色相（黄、橙、红、玫）来代表4个方面，用颜色的明度变化反映这4个方面的数据大小。以参加人数为例，在橙色信息簇中，明度越低的分支，颜色就越暗，则说明该届的参加人数越少。这样将明度与数据大小对应起来的逻辑使整张图表的视觉识别性还算到位，但是在整体的画面组织上有些不足，过于关注数据群组的形态和视觉形式，导致可读性不够。

中国美术学院院系演变历史（图4-18）将中国美术学院从建院至2018年的院系改革信息可视化，用横向的树状结构结合时间节点划分专业变更沿革；把邻近色作为画面的主色，加上线条的粗细变化和各单元大小调节，整个图表有着明确的视觉引导和逻辑关系。

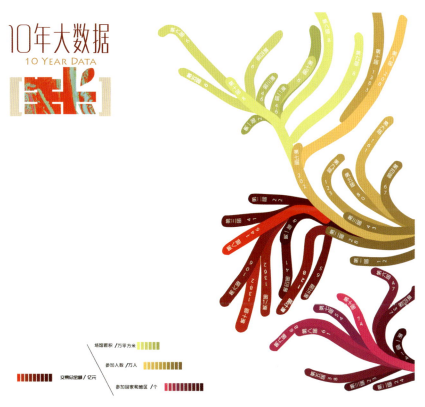

图 4-17
中国国际动漫节十年大数据 | 作者：皮雯怡，指导教师：郭锦涌

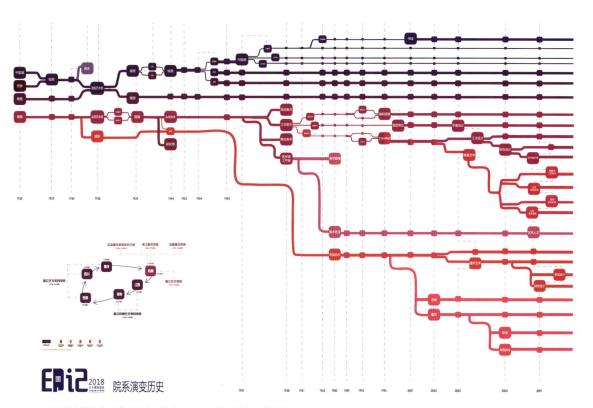

图 4-18 中国美术学院院系演变历史 | 作者：梁彦，指导教师：郭锦涌

第四章 色彩叙事的数字化 105

音乐专辑封面色彩分析（图4-19）与可口可乐老海报色彩频率分析（图4-20），这两个学生作业案例有一个共同点，就是将调研对象的形态作为可视化设计的一个基础视觉元素。这种方法在可视化设计中被称为"数据雕塑"或"数据雕刻"，它强调将数据变成有质感、有形态的物体，以增强数据的可视化效果和表现力。

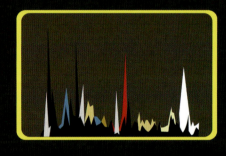

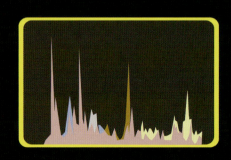

图4-19　音乐专辑封面色彩分析｜作者：孔令子，指导教师：郭锦涌

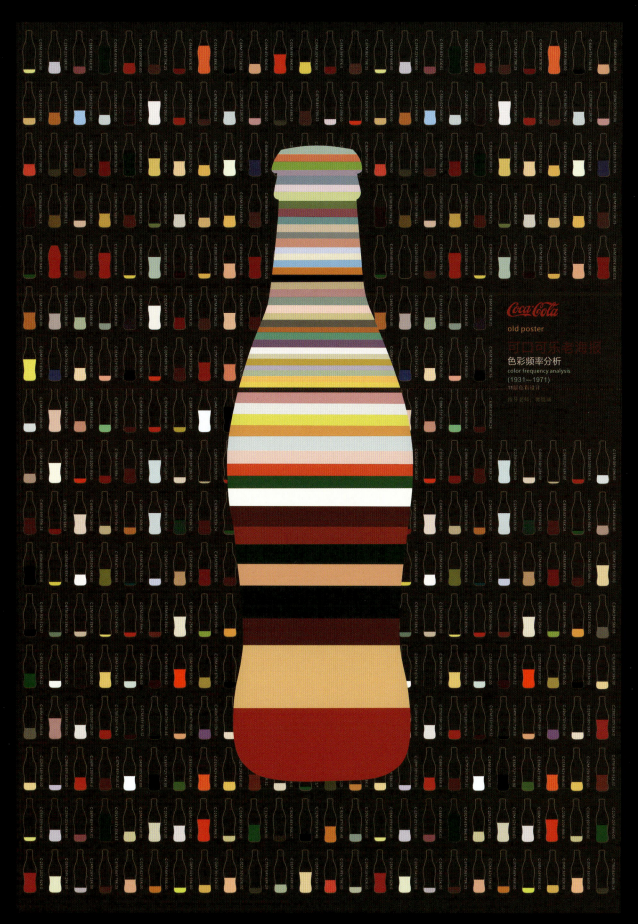

图 4-20 可口可乐老海报色彩频率分析 | 作者：柯奕婷，指导教师：郭锦涌

【上城埭村色彩再生计划】

色彩是村落发展的名片,上城埭村色彩信息可视化图谱(图 4-21)聚焦于"衣、用、住、行"这 4 个方面进行色彩调研与色彩分析,从各属性中呈现上城埭村的古今村态与人们观念的变化,深挖色彩背后的社会价值;注重挖掘新型村落的文化底蕴,以色彩的视角介入村落面貌重塑,实现传统村落自然美与人文美的回归。

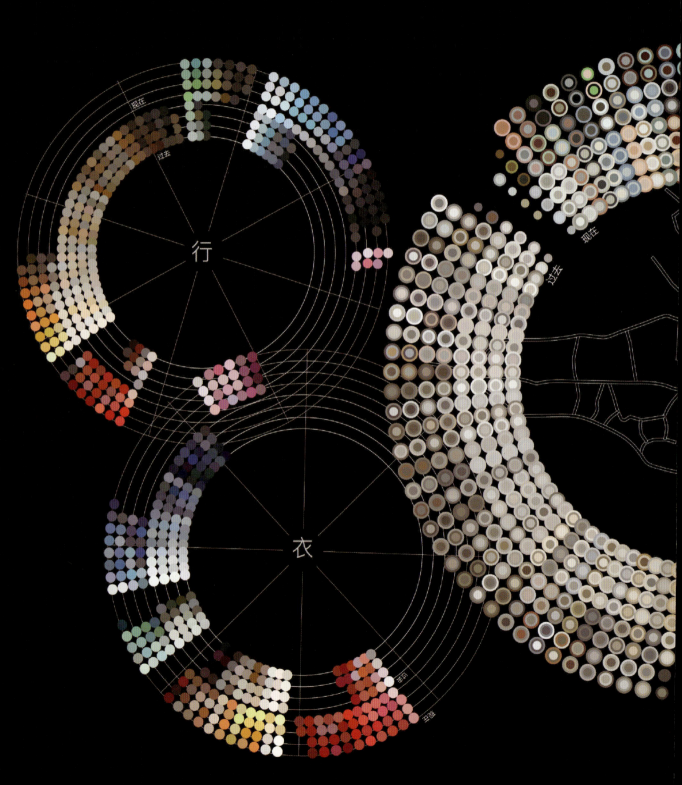

图 4-21　上城埭村色彩信息可视化图谱 | 作者:施悦婷、吴佳莹、徐虹欣,指导教师:郭锦涌

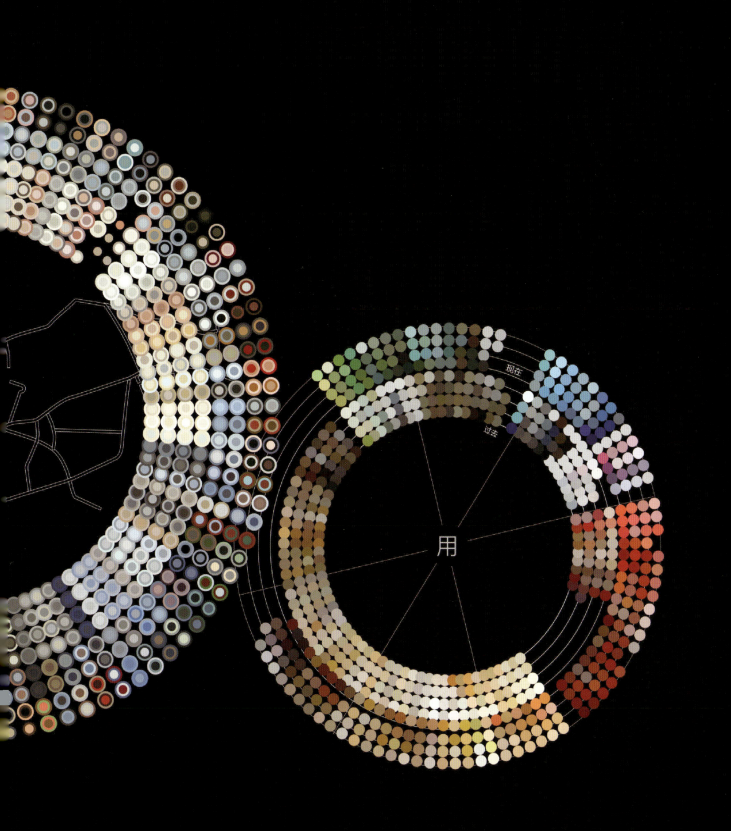

综上所述，色彩在可视化设计中扮演着重要角色。我们需要根据信息区分、情感表达、语义识别和视觉引导等设计途径与目的，选择适当的色彩搭配方案，以最大化传达信息和提升观者视觉体验；同时，为了确保色彩优化传达的最大效果，一定要根据信息内容、信息层次、信息架构和信息模型等信息的基本逻辑因素，综合考虑每一个方面，以实现使用设计手法和色彩工具将信息输入转化为设计产出。所以，在进行可视化设计时，我们需要仔细考虑色彩的使用。下面是一些关于如何正确使用色彩的建议。

① 了解颜色的意义。千百年来的发展让颜色标记了我们的情感和社会存在，不同的颜色具有不同的含义和情感，所以我们在设计时需要根据设计所要表达的内容偏向和语义环境选择合适的颜色。

② 考虑色彩对比调和。一般而言，在色调和谐统一的情况下，颜色的对比度越高，颜色搭配的对比度就越高，信息的可读性就越强；因此，在选择色彩搭配方案时，要注意选择高对比度的颜色组合，以确保信息易于阅读；与此同时，注意色彩的亮度和艳度，亮度过低的颜色可能会被忽略，而过度滥用的较饱和的色彩在内容和视觉图形上则会分散观者的注意力；避免使用过多的颜色，使用过多的颜色会让设计变得混乱，难以被理解，通常最好选择 2～3 种主要颜色，以及一些辅助颜色来强调重点或实现视觉分组。

③ 考虑目标受众。不同的目标受众可能对颜色有不同的感受和反应，在设计时需要考虑目标受众的文化背景和偏好，选择合适的色彩搭配方案，以确保设计的有效传达。

3. 色彩与信息的内在逻辑关系

作为人类视觉感知的基础元素和设计美学的基础构成，色彩具有丰富的表现力和沟通力。经过了前面的介绍可以知道，颜色有着多样的特性，我们可以根据设计需求和逻辑架构，调整各个部分的多种颜色属性，通过颜色的明暗、艳度、对比等，统筹表达不同类型与层级的信息。这一设计思路的要领就是关注色彩运用与对象信息之间的内在逻辑关系，二者的对应使用可以共同构建信息的表意和传达过程。下面我们就具体案例，分析设计时色彩与信息的内在逻辑关系。

（1）变暖条纹。在埃德·霍金斯发表的早期变暖条纹（图 4-22）中，条纹的渐变描绘了全球平均温度从 1850 年（图形下方）到 2018 年（图形上方）的逐渐上升。变暖条纹使用的是从蓝色（代表相对较冷的温度）到红色（代表相对较暖的温度）的条栅式渐变方式。这种颜色渐变形成了一种直观的视觉语言，能够清晰地传达出温度变化的趋势和变化程度，而且因为我们在认知上习惯将红色与"热""高温"联系在一起，将蓝色与"冷""低温"联系在一起，所以这一渐变与

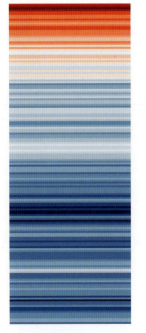

图 4-22　变暖条纹

温度变化的实际情况符合。埃德·霍金斯曾说:"我想以简单直观的方式传达温度变化,消除标准气候图形的所有干扰,以便温度的长期趋势和变化非常清晰。我们的视觉系统将在我们甚至不假思索的情况下解释条纹。"

埃德·霍金斯从 Color Brewer 9 级单色调调色板中分别选择了 8 种较饱和的蓝色和红色来表示不同的温度值(图 4-23)。

2019 年 6 月,埃德·霍金斯垂直堆叠了来自相应世界位置的数百个变暖条纹图形,并且按大陆分组,形成一个全面的复合图形,"世界各地的温度变化(1901—2018)"(图 4-24)。

图 4-23 颜色设置

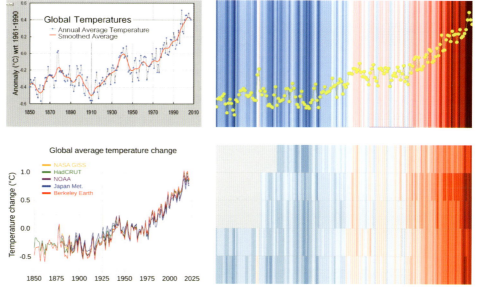

图 4-24 世界各地的温度变化分析及制图

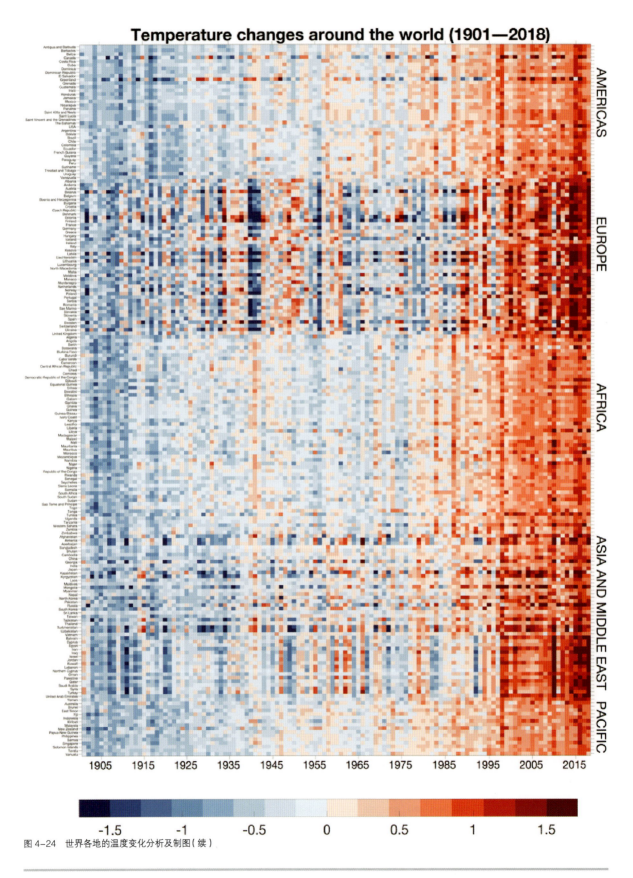

图 4-24 世界各地的温度变化分析及制图（续）

（2）学生作业。下面通过两个学生作业案例，来更好地展示色彩与信息的内在逻辑关系。

2012年世界五十强企业标识色彩分析（图4-25）将色彩分析图的颜色排列方式与色环本身的颜色结构对应，使分析过程和分析结果都更加直观、易于理解。色环的颜色结构是按照颜色的频率和明度排列的，如在RGB颜色模式的色环中，红色、绿色和蓝色都是从较暗的颜色到较亮的颜色依次排列的。如果色彩分析图按照相似的逻辑排列，那么不同颜色之间的关系和变化将更加明显。

图4-25　2012年世界五十强企业标识色彩分析｜作者：李岸旗，指导教师：郭锦涌

ENIAC 是世界上第一台电子计算机，可以看作元宇宙的起始点。ENIAC 数字化灵魂色彩（图 4-26）通过现代技术手段、风格演绎真空管与集成电路等元素，借鉴苏俄时期的至上主义风格，营造出一种虚幻的未来主义风格，不仅是一次穿越时空的旅行，而且是未来对过去的致敬。

学生选取了一个调研对象，根据其个人喜好、相关联物件、人生经历进行了色彩系统的演绎。该调研对象的人格类型属于"天才的艺术家"中的 ISTP。该图谱分为 4 个主要阶段，以整体色调进行区分，每个阶段不同主体色调代表了 4 个时期的情绪。个人喜好、相关联物件、重要事件 3 个类别的颜色块组合，则根据对调研对象的影响程度调节各自的比例。

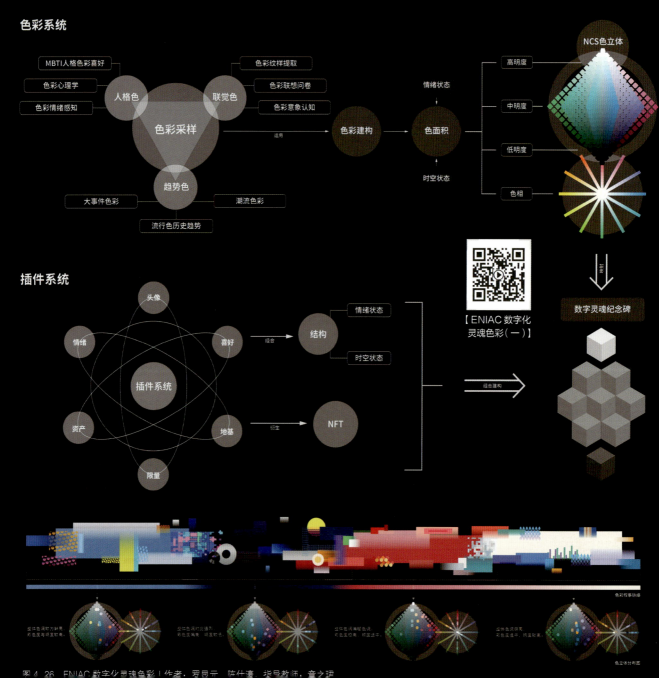

图 4-26 ENIAC 数字化灵魂色彩 | 作者：罗昂示 陈仕淳 指导教师：章之珺

图 4-26 ENIAC 数字化灵魂色彩(续) | 作者:罗显元、陈仕濠,指导教师:章之珺

第三节 色彩的数字化叙事

当谈到色彩的数字化叙事，我们不得不提可视设计的核心概念。可视设计是运用设计原理、设计技术和视觉语言等手段，将信息、概念和思想（输入端）以视觉形式表达出来（输出端）的过程。它是一种综合性的设计过程，需要运用多个学科领域的知识，包括设计学、心理学、语言学等。可视设计主要用于各种信息的表现和传递，包括商业广告、品牌标识、数字产品界面、数据可视化等。它可以通过对色彩、字体、图表等视觉元素的设计和组合达到视觉设计效果，是一种强调视觉表现和信息传递的设计过程。而在多维可视设计的范畴中，它不仅涵盖传统的视觉设计领域，还拓展到了数字化、跨媒介和多维设计的领域。这种综合概念融合了传统的视觉设计和更新的数字化编程技术，为平面设计、产品设计、空间设计等传统领域创造了更广阔的创作空间，并且为当下的数字媒体、人机交互、虚拟现实等新兴领域搭建了更广阔的实践平台。因此，在本节中，我们将探讨如何在多维设计中运用色彩，可以通过哪些平台，利用哪些技术为数字化、可视化的综合项目创作增添更多元的维度。

在进行数字化、可视化设计时，专业的工具是不可或缺的。它们多样的功能和丰富的素材资源，为设计者提供了将创意想法有效转化为实际成果的关键支持。这些工具的存在丰富了多维可视设计的可能性，赋予了设计者根据项目需求和个人技能选择适当工具的自由，从而更有效地将创意转化为视觉现实。不同领域的设计者可以根据其需求和专业领域选择最合适的工具，以实现其独特的创意。这些工具整合了多个学科领域的知识，为可视设计构建了坚实的技术基础。以下是对一些常用于可视设计、数字化设计、多维设计的代表性工具的简要分类介绍。

（1）Adobe 系列（Adobe Creative Cloud）。Adobe 公司提供了一整套功能强大的设计工具集，包括 Adobe Illustrator（AI，用于矢量图形设计）、Adobe Photoshop（PS，用于图像处理和编辑）、Adobe After Effects（AE，用于视频效果和动画制作）等。这些工具被广泛用于各个视觉设计领域，为设计生产搭建了卓越的工作平台，让设计无限的可能性得以展现。

（2）三维设计软件。三维设计软件是当今数字媒体、游戏开发和虚拟现实等设计领域必不可少的工具，如 Autodesk Maya（用于 3D 建模和动画制作）、Cinema 4D（C4D，用于三维图形和动画制作）、Blender（一款开源的 3D 建模和动画制作工具）等。这类软件被广泛应用于数字媒体设计、游

戏开发和虚拟场景搭建等，结合各种组件、传感器、专业插件或其他设计软件等，可以进一步增加设计的可能性，创造出更丰富多变的视觉效果和视觉体验。

（3）交互设计工具。实现实时交互的设计涉及更专业的工具，这些新兴工具不仅仅是传统交互体验设计的延伸，更是创造互动性、实时性的多维视觉艺术的重要媒介。设计者借助这些工具，可以在不同场域下塑造出独一无二的交互体验，无论是对游戏世界的创造、虚拟现实的探索，还是对实时数据的可视化呈现都可获取极其出色的效果。像 Unity、Unreal Engine、Processing、TouchDesigner、Max/MSP 等软件已经成为跨学科设计的支柱，它们让设计者能够跨越传统界限，将创造力注入更多领域，打破更多束缚与限制。

（4）数据可视化工具。数据可视化工具不仅仅是一个简单的数据图表生成器，更是一个数据解析和多维视觉呈现的综合性平台。设计者可以借助这类工具，将多种数据转变为图表等形式，以获取更好的识读功能。像 Tableau Public、Microsoft Power BI 和 Google Data Studio 等已成为数据分析和可视化的主流工具，具有处理各类数据源和互动共享的功能。此外，JavaScript 库如 D3.js（D3 全称为"Data-Driven Documents"）和 Highcharts 提供了更具灵活性、可定制化的图表和丰富的视觉效果。

（5）AI（Artificial Intelligence）辅助设计工具。随着 AI 技术的迅猛发展，各类 AI 工具的使用已成为设计领域的重要创新，这些工具集成了高级的机器学习和深度学习算法等技术，能够帮助设计者快速生成创意、优化设计。例如，Adobe Sensei 和 Canva 的 AI 引擎在多个设计领域表现出强大的潜力，还有 Framer X、RunwayML、Microverse 和 Midjourney 等工具，它们都在各自的领域发挥着作用。

这些平台不仅仅是设计的工具，更是创意实现的媒介，它们将设计与技术完美融合，让创作的过程变得便捷、自由。在不同领域，这些工具为设计者打开了创作之门，使多维视觉艺术的未来充满创新潜力。设计，已经慢慢地不再局限于传统的表现手法与落地场域，而融入数字化、交互性、数据驱动和人工智能等多个维度。接下来，我们将介绍两个目前在艺术类高校中常用的编程逻辑设计软件，即 Processing 和 TouchDesigner，并且将阐述它们的背后逻辑和如今在设计生产中的作用。

1. Processing

当谈到 Processing（图 4-27）时，许多艺术院校的学生和教师通常将其

视为一个类似于 PS、C4D 等软件的独立应用程序,然而实际上,它是由凯西·瑞斯(Casey Reas)和本·弗莱(Ben Fry)于 2001 年开发的一种被简化的编程语言,其开发环境也被称为"Processing IDE",如今在编程领域拥有独特的地位。他们创造 Processing 的初衷来自对创意表达的热情,以及希望将这个领域变得更开放、更易上手,开发者们深知传统的专业的编程语言对新手来说门槛较高、入门难度大,因此他们打造了 Processing,旨在以更简便轻松的方式让更多人能够进行视觉创作和创意构建。

随着技术的不断演进和设计市场的不断演变,Processing 已经成为数字艺术、创意编码等领域的核心工具。其强大的编程接口赋予设计者实现创意、

图 4-27 Processing 界面

图 4-27　Processing 界面（续）

探索数据和构建视觉项目的能力，同时它还具备实时交互的潜力。在技术变革的驱动下，Processing 积极适应新的挑战，包括较复杂的 3D 建模和渲染处理等，与虚拟现实、增强现实等技术相互促进发展。此外，编程语言的直接介入使它在数据可视化、信息设计及传感器数据处理等方面发挥着作用。综合而言，Processing 如今已经超越了最初的设想，不仅仅是一款设计工具，更是一门兼具创造性和教育性的编程语言。它为多维可视设计等多元艺术创作领域提供了有力支持，持续适应技术演进，让设计者能够不断生发出极具创新性的作品。这些年来，Processing 还不断发展出具有极大黏性的开源社区，允许每个用户分享代码、示例和项目，这一协作和知识分享平台既丰富了资源库，又促进更多设计者交流学习。

设计者使用 Processing 创作，要依赖计算机图形学、计算机语言和交互知识。它们能够在设计逻辑上将复杂的视觉问题分解成可管理的组成部分，并且采用一系列图形或数据等函数表达式来实现设计目标。众多函数包括但不限于 translate()（用于元素位置的移动）、PVector（用于处理向量）、PImage（用于图像处理）、fill()（用于控制颜色）、PGraphics（创作复杂

图 4-28 Processing 提供了丰富的库和函数

图形)、PushStyle()(保存当前样式)及 Table(用于数据分析)等，它们为设计者提供了精确控制视觉元素的工具。这种分解问题的具象方式使设计者能够以创造性的方式进行视觉实验。同时，Processing 本身还提供了丰富的库和函数(图 4-28)，使设计者能够更轻松地处理图形、声音、视频等数据流，从而创造出更加复杂的视觉效果，以实现多维度的创新和表达。然而，尽管 Processing 在许多方面表现出色，但设计者在进行设计创作时仍存在一些局限；其中一个局限是在处理大规模、高性能或复杂的应用时，设计者可能会遇到性能限制，这时可能需要寻找其他工具以解决问题。此外，对完全没有编程经验的新手来说，Processing 的学习曲线可能相对陡峭，新手需要花费一定时间成本来入门。

在可视化创作的世界中，色彩是独特而强大的设计语言，可以用来传达情感、引发共鸣，甚至改变人们对作品的感知。在 Processing 这个创意编程环境中，设计者将拥有无限的可能性利用函数组合来控制和改变色彩，从而创造出令人惊叹的视觉效果。无论是简单的颜色选择，还是复杂的色彩与图

像处理或动画效果等，Processing 都提供了丰富的色彩工具。下面我们将探索 Processing 中数字化的色彩创作，从色彩出发，通过一些基础的函数来了解如何在编程语境下进行色彩设计。

（1）基础色彩操作

① 颜色模式：Processing 支持不同的颜色模式，设计者使用 colorMode()函数可以切换工程文件的颜色模式。

② 创建颜色：设计者可以使用 color()函数来创建颜色；例如，color(255,0,0)表示红色,3 位数字分别代表红(R)、绿(G)、蓝(B)的数值。

③ 设置背景色：画布背景色一般通过 background()函数进行更改，这个函数通常在 setup()函数中调用，以指定每一帧的背景颜色；例如，background(0)会将背景设置为黑色。

④ 设置填充色：fill()函数用于设置形状的填充颜色，设计者可以在 fill()函数中指定颜色，然后在绘制形状时，就会显示该颜色为填充色。

⑤ 随机颜色：设计者可以使用 random()函数生成随机值，当它控制颜色时就可以增加创作的变化性；例如,color(random(255),random(255),random(255))可以生成随机的 RGB 颜色。

此处用一段"在画面中生成一个随机颜色的随机大小的矩形"的简短代码辅助说明 Processing 中的基础色彩编程。

```
void setup() {
  size(800, 800); // 设置画布大小
  colorMode(RGB); // 设置颜色模式为RGB
  noLoop(); // 使画面静止，不进行动画
}

void draw() {
  background(0); // 设置背景色为黑色

  // 生成随机颜色
  color randomColor = color(random(255), random(255), random(255));

  // 设置填充颜色为随机颜色
  fill(randomColor);

  // 计算矩形的位置和大小使其位于画布中央
  float rectSize = random(100, 400);
  float x = (width - rectSize) / 2;
  float y = (height - rectSize) / 2;

  // 绘制中央的随机颜色矩形
  rect(x, y, rectSize, rectSize);
}
```

（2）色彩变换与过渡

① 色彩属性改变：设计者使用 HSV 颜色模式时，可以通过修改亮度、饱和度和明度来改变颜色，这样可以在不改变颜色基本色调的情况下进行色彩微调。

② 色彩闪烁：结合 random () 函数和其他语句，设计者可以实现颜色的随机闪烁效果；举个简单的例子，可以使用 if 语句和 frameCount 变量来跟踪帧数，改变矩形的填充色，实现基础的随机闪烁效果。

③ 渐变色：lerpColor () 函数或 lerpColorArray () 函数，常被用来在多个颜色之间创建平滑的渐变、填充形状或创建特定的过渡效果。

④ 图像色彩滤镜：设计者在设计处理或再加工导入的图像项目时，可以使用滤镜 filter () 函数调整图像的灰度、模糊、锐化等效果，或者使用 tint () 函数调整图像的色调。

在原先代码的基础上，加入一些简单的背景与形状的渐变填充色，就可以初步丰富视觉效果。

```
1   color[] bgColor = new color[2];
2   color rectColor;
3   void setup() {
4     size(800, 800); // 设置画布大小
5     colorMode(RGB); // 设置颜色模式为RGB
6     generateRandomColors(); // 初始化颜色
7   }
8
9   void draw() {
10    background(0);
11
12    // 渐变背景颜色
13    int numSteps = 10; // 渐变的步数
14    for (int i = 0; i < height; i++) {
15      float inter = map(i, 0, height, 0, 1);
16      for (int j = 0; j < numSteps; j++) {
17        float stepInter = map(j, 0, numSteps - 1, 0, 1);
18        float lerpInter = lerp(inter, 1 - inter, stepInter);
19        color bgColorInterpolated = lerpColor(bgColor[0], bgColor[1], lerpInter);
20        stroke(bgColorInterpolated);
21        line(0, i + j, width, i + j);
22      }
23    }
24
25    // 绘制矩形
26    noStroke(); // 取消边框
27    float rectSize = 400;
28    float x = width / 2;
29    float y = height / 2;
30    rectMode(CENTER);
31
32    // 在矩形内部绘制包含渐变色的矩形
33    int rectSteps = 16; // 内部渐变矩形的步数
34    for (int i = 0; i < rectSteps; i++) {
35      float stepInter = map(i, 0, rectSteps - 1, 0, 1);
36      float lerpInter = lerp(0, 1, stepInter);
37      color rectColorInterpolated = lerpColor(bgColor[0], bgColor[1], lerpInter);
38      fill(rectColorInterpolated);
39      rect(x, y, rectSize, rectSize);
40      rectSize -= 18; // 减小内部矩形的大小以显示渐变效果
41    }
42  }
43
44  void generateRandomColors() {
45    // 生成两个不同的随机颜色作为背景渐变色
46    bgColor[0] = color(random(255), random(255), random(255));
47    bgColor[1] = color(random(255), random(255), random(255));
48  }
```

(3)互动色彩控制

在 Processing 中，设计者可以通过多种方式来实现交互。首先，常用的是鼠标交互，通过监听鼠标事件，如 mousePressed () 或 mouseMoved () 等，可以根据鼠标位置和行为改变数值进而改变颜色或其他设计元素的属性。键盘输入也是一种常见的交互方式，通过 key 变量可以控制色彩的变化。除了这些基础交互，Processing 还可以支持与各种传感器的集成，如红外线感应器、湿度计、陀螺仪等，以及音频输入、摄像头和触摸屏等互动元素；充分调动交互功能能够使视觉效果和用户体验得到极大提升。

设计者将先前的程序加入基础的鼠标事件，点击鼠标就可以增加渐变色的步数，使用几行代码就可以在本来静止的图形中融入体验感。

```
1  color[] bgColor = new color[2];
2  color rectColor;
3  int rectSteps = 2; // 初始内部渐变矩形的步数
4  int maxRectSteps = 20; // 最大内部渐变矩形的步数
5  int clickCount = 0; // 鼠标点击次数

   ......
   ......（原代码部分）

47 void generateRandomColors() {
48   // 生成两个不同的随机颜色作为背景渐变色
49   bgColor[0] = color(random(255), random(255), random(255));
50   bgColor[1] = color(random(255), random(255), random(255));
51 }
52
53 void mousePressed() {
54   // 在鼠标点击时增加内部渐变矩形的步数但不超过最大值
55   if (clickCount < maxRectSteps) {
56     rectSteps++;
57     clickCount++;
58   }
59 }
```

从上文简述的 Processing 中的基础色彩编程，我们可以了解到如何运用各种函数和工具来改变或控制色彩，从而创造出不同的视觉效果。无论是视觉设计、数字生成艺术、可视化设计、互动展览，还是作为其他设计的辅助效果，Processing 都为设计者提供了极大的创作空间。接下来，我们将通过一些开源社区中的作品和更全面、更完整的案例进一步探索 Processing 中色彩技术的更多可能性。

图4-29 织物图块 | 作者:b4k3d

① 织物图块。这是一个生成抽象画布的创意性图形艺术程序，画面由多个织物图块组成，每个织物图块都具有独特性，包括不同的颜色、大小和图案类型，这些元素共同构成了最终的图像（图4-29）。这个程序的设计理念是通过随机性和不同的图案类型来创造出抽象的织物效果，它每次运行都会生成不同的布料效果，运行过程是一次兼具艺术性和创意性的实验。

图4-29 织物图块（续）| 作者：b4k3d

图 4-30　放射色彩 | 作者：Steffen Harder

② 放射色彩。这个程序旨在通过随机的笔触、颜色和曲线，创建出抽象而富有表现力的艺术效果（图 4-30）。观者每次点击都会触发完全不同的视觉效果。图形和颜色的随机性，使每次点击生成的效果都具有其独特性。这种程序适用于抽象艺术和图形设计的创造性实验。

图 4-30　放射色彩（续） ｜ 作者：Steffen Harder

图 4-31　Locomotion 系列作品 ｜ 作者：SamuelYAN

【Locomotion 系列作品】

③ Locomotion 系列作品。这个程序运用了波浪效果，设计者通过随机函数和设置不同的参数来创造这些波浪图案并让它们能够动态变化，赋予整个画面更生动的感觉（图 4-31）。它采用了多样的颜色调色板，包括预定义的颜色数组和新的变色色调。颜色、波浪效果、波浪数量、波浪高度等各种参数都受到随机性的影响，因此程序每次运行都会呈现出不同的艺术效果，波浪图案持续变化、演化，画面中的元素也会随着时间而不断变化。

图 4-31 Locomotion 系列作品（续） | 作者：SamuelYAN

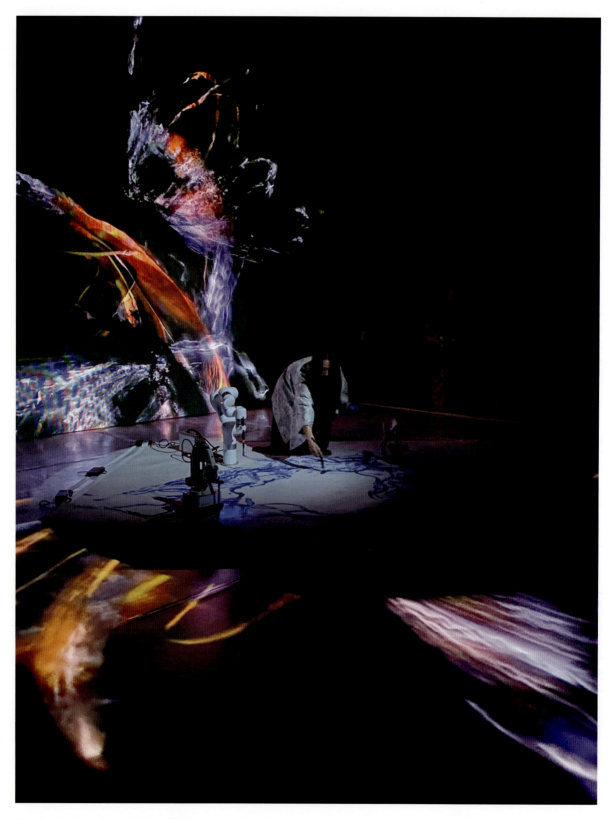

图 4-32 Exquisite Corpus ｜作者：钟愫君（Sougwen Chung）

④ Exquisite Corpus。钟愫君是一位跨媒体艺术家与研究者,她的作品结合了绘画、机器人技术和计算艺术,她被认为是人机协作领域的先驱。Exquisite Corpus 是一个探索人体、机械体和生态体之间的反馈循环的表演装置(图 4-32)。它展示了钟愫君与她的三代机器人合作者为时 30 分钟的表演,钟愫君在由视觉投影和声音组成的空间中进行绘画。在表演过程中,她的生物反馈与环境联系在一起,每个主题章节都展示了与艺术家对艺术和人工智能的探索有关的不断发展的机器人行为。Exquisite Corpus 借鉴了超现实主义的绘画游戏"Exquisite Corpse",探索了合作绘画的概念,其中"Corpus"是拉丁语中的"身体"之意。

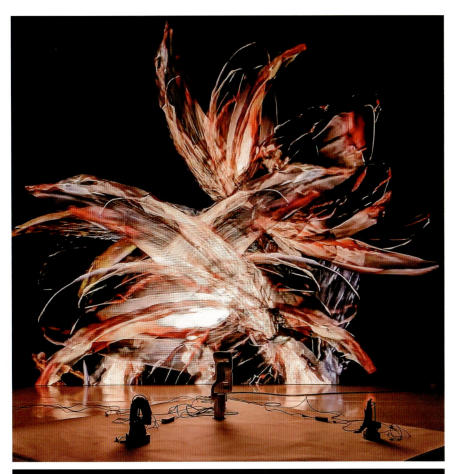

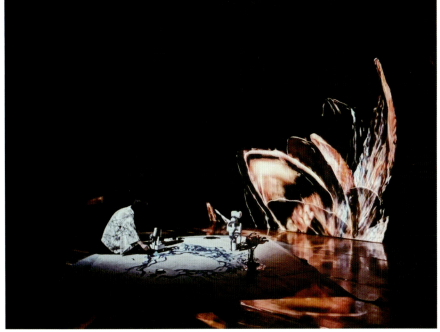

图 4-32 Exquisite Corpus(续) | 作者:钟愫君(Sougwen Chung)

第四章 色彩叙事的数字化

2. TouchDesigner

TouchDesigner（图 4-33）是一门具有创新性的视觉艺术编程语言，以其独特的节点式可视化操作界面和实时媒体创作能力脱颖而出。其前身为 20 世纪 90 年代的一款为电影行业提供图形计算和视觉效果处理功能的工具——PRISMS。PRISMS 经过十几年的演化，最终演变为 Houdini。2000 年，Houdini 的创始人成立了 Derivative 公司，开始着手打造一个全新的实时渲染图像平台，也就是 TouchDesigner。它不仅仅是一门编程语言，更是一个强大而具有多种功能的创作平台，让数字媒体艺术取得了突破性的进展。

TouchDesigner 提供了一种具有创新性的创作方式，设计者可以利用可视化节点，包括 COMP（Components，容器元件，图 4-34）、TOP（Texture Operators，图像元件，图 4-35）、CHOP（Channel Operators，通道元件，图 4-36）、SOP（Surface Operators，形状元件，图 4-37）、DAT（Data Operators，文本元件，图 4-38）、MAT（Material Operators，材质元件，图 4-39）等 6 种基本功能元件，轻松构建复杂的跨领域新媒体作品，无须深入底层复杂深奥的编程开发。此外，TouchDesigner 还提供了多媒体处理、3D 建模和渲染、实时数据流处理等功能，并且支持与各种硬件设备的集成，如传感器、摄像头和投影仪，因此成为可视化艺术、实时图形、互动装置、虚拟现实、舞台表演和数据可视化等众多领域的首选工具。其随机性和实时性使设计者能够充分发挥创意，结合各类型外部数据、音频和视频输入，创造出令人惊叹的视听效果。

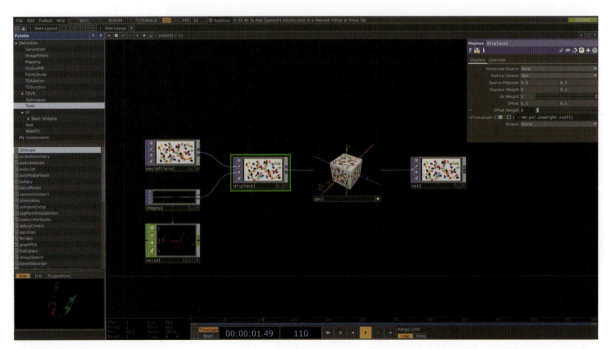

图 4-33　TouchDesigner 软件页面

图 4-34　容器元件 COMP

图 4-35　图像元件 TOP

图 4-36 通道元件 CHOP

图 4-37 形状元件 SOP

图 4-38 文本元件 DAT

图 4-39 材质元件 MAT

TouchDesigner 卓越的多平台互通性，使设计者可以轻松地将其集成到各种环境中。无论是不同软件、硬件设备、网络协议，还是全球广域网系统，TouchDesigner 都能灵活匹配。此外，TouchDesigner 还可以通过传输控制协议（Transmission Control Protocol，简称"TCP"）和用户数据报协议（User Datagram Protocol，简称"UDP"）与 Web 服务器、Web 应用程序、Twitter、Instagram 等社交应用程序编程接口实现交互，使它成为在新媒体艺术创作中整合不同媒体文件格式与媒介的平台。无论是平面设计工具如 PS 等，视频剪辑工具如 AE 等，还是三维渲染插件等，都能接入 TouchDesigner 进行二次创作。在设计的过程中，TouchDesigner 平台为设计者提供了各类具有丰富的自定义视觉效果的操作符，包括但不限于形状转化、缓动、景深、粗糙边缘、噪波、回旋路径、动态模糊、光斑、散射、紊乱置换、粒子效果和固层旋转等。TouchDesigner 还具备位置追踪、音频控制、时间控制等可实时交互的功能。同时，它支持 2D 和多层纹理，在线社区可提供多种物质材料和开源素材。

如今 TouchDesigner 在多媒体设计和实时互动方面拥有强大的功能，但对初学者来说，因为其图形化界面下隐藏了复杂的节点和编程逻辑，初学者需要一定时间才能将其掌握。另外，虽然它提供了可视化编程的方式，但设计者想实现更高级的功能或需要编写自定义脚本时，还需要具备较强的编程技能，这可能会为没有编程背景的设计者带来一定的挑战。在使用 TouchDesigner 的过程中，设计者可以通过组合节点来控制和改变视觉效果，下面我们将简单阐述如何在 TouchDesigner 中实现基础色彩效果。

（1）基础色彩操作

① 给对象着色：材质元件允许设计者定义对象的材质和颜色属性，设计者可以通过材质元件来给对象着色，也可以在形状元件中设置基本的颜色属性，还可以通过图像或叠加其他效果等方式来改变对象的颜色，灵活利用图像、通道或文本等元件来实现对象的着色与改色。

② 随机颜色：若要生成随机颜色，设计者可以使用 Noise CHOP 或 Random DAT 等生成随机值，然后将其应用于颜色属性；例如，将 Noise CHOP 的输出连接到材质元件的颜色属性，就可以实现随机颜色变化。

此处用一个简单的示例进行辅助说明，以便理解。当我们使用球形并给它一个有渐变色属性的贴图材质时，可以得到一个有色彩效果的小球（图 4-40）。

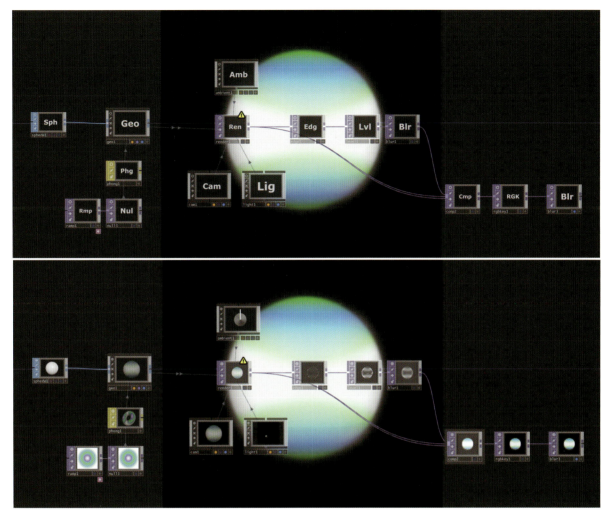

图 4-40 得到有色彩效果的小球的演示过程

（2）色彩变换与过渡

① 颜色渐变与过渡：在 TouchDesigner 中，设计者可以使用 Ramp 元件创建渐变效果，通过调整其参数，如起始颜色、结束颜色、方向和形状，实现颜色的平滑渐变；也可以使用通道元件来生成控制信号，将其映射到颜色属性上，以实现更复杂的颜色变化和过渡效果。

② 色彩变换效果：设计者通过在各种元件的不同属性处添加表达式，可实现色彩变换效果，这些表达式通常用带有点的路径表示；而设计者如果想随着时间的推移改变颜色的亮度，可以在对应元件参数属性中添加表达式（如 me.time.absFrame 等），以达到预期效果；与之类似，在通道元件的曲线参数中使用表达式，如 Noise（absTime.

seconds）等，可以创建动态的颜色变化；通过这些简单的表达式，设计者可以在 TouchDesigner 中实现丰富多彩的色彩变换效果，用于各种创意项目和实时应用。

③ 颜色混合与效果合成：设计者可以使用多个图像元件创建一个实时混合器，以处理不同的图形输入流，并且调整混合模式（如相加、正片叠底、差值等），以获得不同的颜色混合效果（图 4-41）；在先前的基础上，更改材质颜色，并且加入模糊与图形变形等效果，尝试多种叠加模式，获得不同的视觉感受；给 Ramp 加入表达式"me.time.absFrame/300%10"，实现颜色变化（图 4-42、图 4-43）。

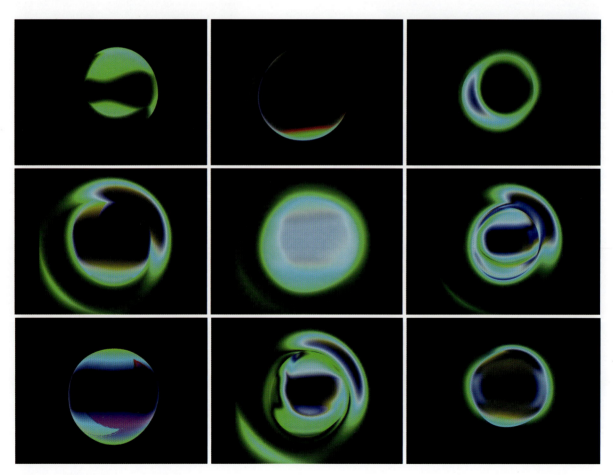

图 4-41　颜色混合效果

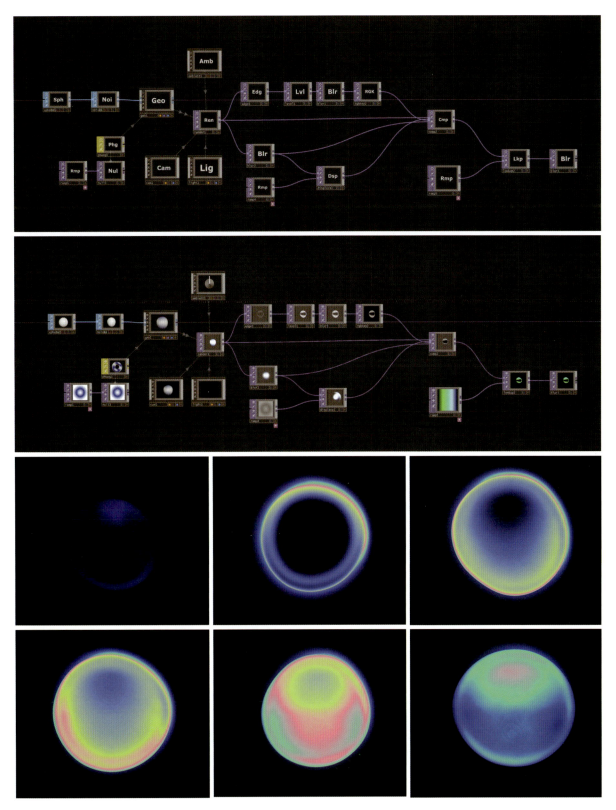

图 4-42　加入表达式后的颜色变化（一）

（3）进阶色彩处理

① 自定义着色：设计者可以使用 OpenGLSL（OpenGL Shading Language）编写自定义的着色器代码来控制对象的渲染效果，以实现高度个性化的色彩处理效果；通过进阶学习，利用这一工具创建各种颜色滤镜、变形效果或抽象视觉效果。

② 纹理与投影：在创建复杂的色彩纹理效果时，设计者可以使用 Texture SOP 和 Project TOP 等工具，将纹理映射到 3D 模型或平面上实现贴图效果，赋予模型外观与细节。

③ 控制色彩：设计者可以通过 Blob Track CHOP 和 Analyze TOP 等工具，实现实时色彩跟踪和分析；Blob Track CHOP 可跟踪颜色并生成控制信号，实现互动色彩效果，结合其他元件，将实时数据与色彩可视化结合，使音频节奏实时改变色彩，生成视觉音乐效果就是一个很典型的例子；除此之外，设计者还可以通过工具接收外部控制信号，如 MIDI In CHOP 或 OSC In CHOP，用于实时调整颜色参数，利用触摸输入或外部传感器，如 Kinect 或 Webcam，实现互动色彩变换，通过捕捉用户手势并应用于颜色参数来实现手势控制的色彩变换，通过文本元件与外部数据源交互，达到控制设计中色彩与其他变量的效果。

在原基础上，设计者可以加入更多设计逻辑，把音频文件作为变形数据输入，通过 Ramp、Switch、Mirror、Displace 等元件逐渐丰富视觉效果。

在此我们已经了解了 TouchDesigner 中的基本色彩效果及其原理，现在，将通过 11 个实际案例来更好地理解 TouchDesigner 的强大功能，学习如何将这些概念应用于复杂的创意项目。下面这些案例将展示如何充分利用 TouchDesigner 的功能，创造理想的视觉效果和互动体验。

图 4-43　加入表达式后的颜色变化（二）

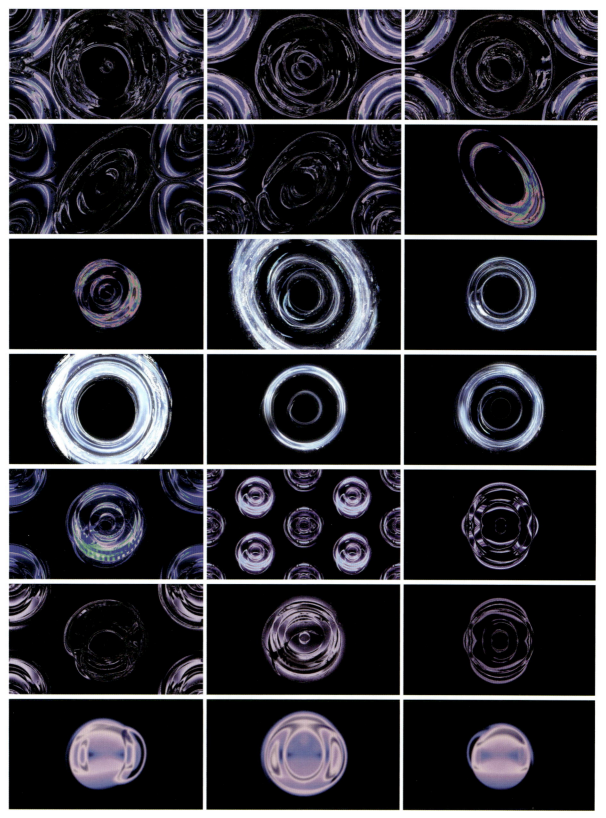

图 4-43 加入表达式后的颜色变化（二）（续）

案例一：Pauric Freeman 的系列作品

Pauric Freeman 是都柏林的创意开发人员与新媒体艺术家，他以其现场音/视频表演而闻名，目前专注于设计各种互动装置、移动应用程序和交互性项目。在 Pauric Freeman 的系列作品（图 4-44）中，频繁使用 TouchDesigner 和

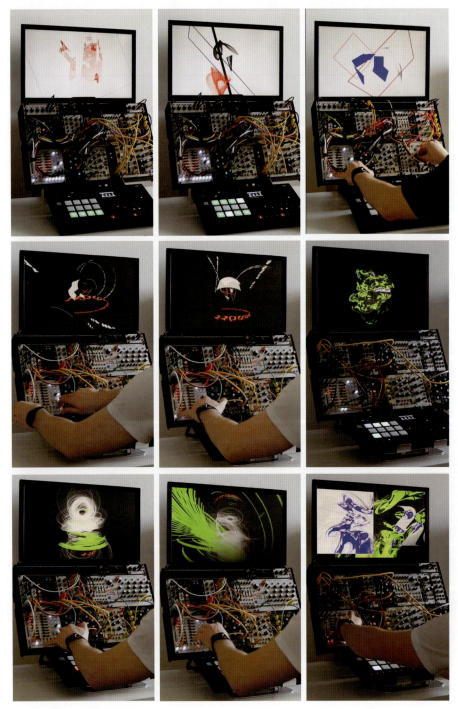

图 4-44　Pauric Freeman 的系列作品

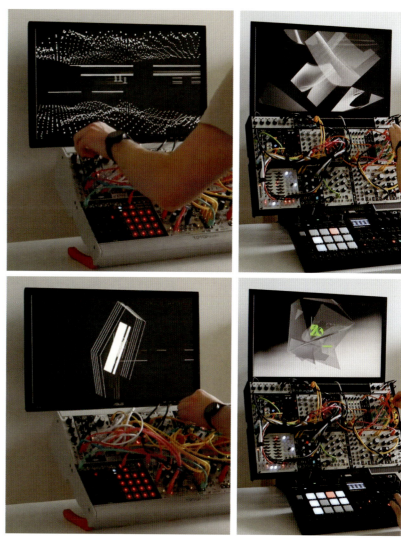

图 4-44　Pauric Freeman 的系列作品（续）

Eurorack 等工具。他以独特的方式探索声音和进行视觉感知，将摄像机、运动感知设备（如 Kinect 和 Leap Motions 等）、传声器（俗称麦克风）等多种输入设备集成进创作过程。Pauric Freeman 强调声音中的运动、时间性和重复性等要素，并且将这些要素转化为令人印象深刻的视觉效果，将观者的感知体验推向极限。

他采用 CV 到 MIDI 转换器和直流耦合音频接口等硬件或连接技术，实现了从合成器到 TouchDesigner 的数据传输，为他的作品增添了更多的创造性和复杂性，最终使声音和视觉的互动融合在观者的感知中。

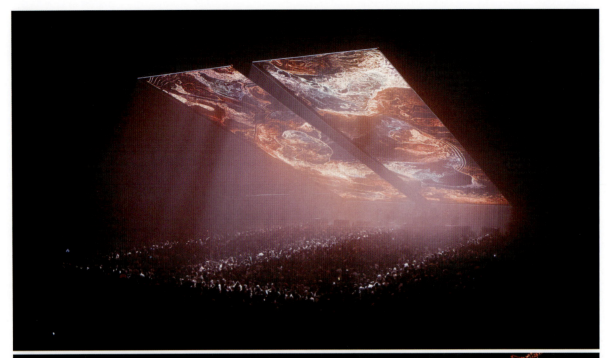

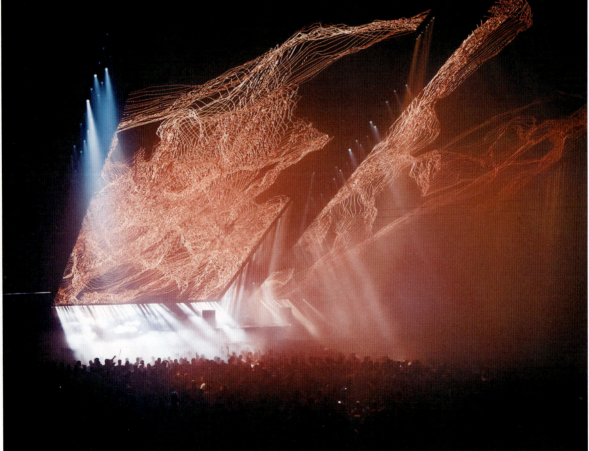

图 4-45 Studio SETUP 的系列作品

案例二：Studio SETUP 的系列作品

位于莫斯科的 Studio SETUP 是一支专注于设计和建造大型舞台、装置和多媒体作品的团队。Studio SETUP 的系列作品（图 4-45）常常给人一种存在于未来时空中的感觉，致力于通过物理感知塑造环境并探索图像处理的潜力。Studio SETUP 的成员将各自的技能和创意思维汇集在一起，以追求最新的技术进步所提供的艺术表达机会。该团队广泛使用 TouchDesigner 来实现他们的创作目标，为狂欢节、音乐节等各种活动设计了许多优秀的视听场景。

Studio SETUP 结合 TouchDesigner 的生成内容，其他各类机器设备的数据内容、渲染内容或借助 Unity 生成的多种元素，经由 TouchDesigner 连接并进行处理，输出到特制屏幕。值得一提的是，现场所有的声音、声道主控、二极管、激光和烟雾等元素都由 TouchDesigner 控制并随时调节。

图 4-45　Studio SETUP 的系列作品（续）

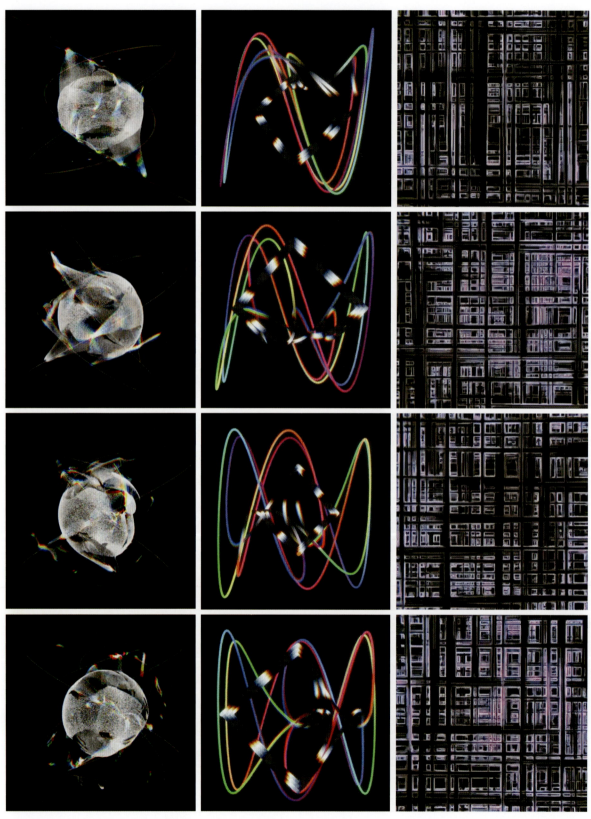

图 4-46 Simon Alexander-Adams 的系列作品

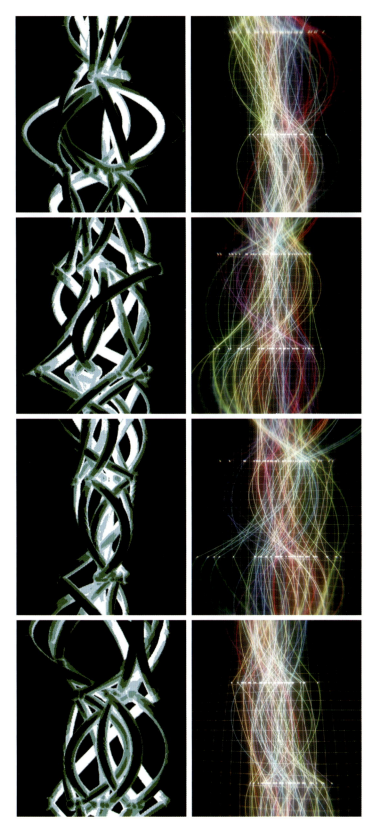

图 4-46 Simon Alexander-Adams 的系列作品（续）

案例三：Simon Alexander-Adams 的系列作品

　　Simon Alexander-Adams 是一位多媒体艺术家兼设计者，Simon Alexander-Adams 的系列作品（图 4-46）常为音乐、视觉艺术和科学技术的交叉融合产物。他专注于实时生成艺术、互动装置和视听表演，并且偏向于分形和几何、科幻设计和故障艺术的风格。他近期的作品逐渐开始使用复杂的系统来模拟各类其他现象，以追求有机纹理和元素碰撞时产生的相互作用。

案例四：MAOTIK 的系列作品

法国新媒体艺术家 Mathieu Le Sourd（MAOTIK）是一位大胆而充满想象力的艺术家，一直在为全球观者带来身临其境的光谱之旅。在创作时，他利用算法，通过微调和即兴发挥，赋予生成技术以偶然性，使其更贴近"人性"，这一独特的方法使 MAOTIK 的项目呈现出不可预测的特性。

MAOTIK 的系列作品（图 4-47）具有极强的自我演化和改变周围环境的能力，他通过实时生成图形元素的视听工具来进行空间演绎，从而改变观者对空间的感知。与一些其他可能会回避项目中随机性和不完美性的艺术家不同，MAOTIK 积极探索艺术、科学和技术的可能性与偶发性，摒弃创作仅供第三者被动欣赏的理念，致力于让观者成为艺术中的一个要素，在场域中共同创造出更多层次的体验，引发观者强烈的情感体验。

图 4-47　MAOTIK 的系列作品

图 4-48　流动永恒空间

MAOTIK 认为艺术与科学是相互促进的，他说："我们依赖现有的技术，但也要通过尝试将其潜力发挥到极限，来为其发展作出贡献。"他的项目"流动永恒空间"（图 4-48）就是受潮汐现象的启发而设计出的沉浸式开放式感官体验空间，为观者提供了各种不同的选择。其想法是创建一个具有随机创作过程的系统，在自然界定义的一系列环境中运行。从这个意义上说，每种状态、每次运转的时间都是独特且无法被复制的，而声音设计把视觉设计进一步转化为视听体验，将观者带入自然现象的中心。

案例五：ASHA 音色联觉

ASHA 的全称为"Abstract-Sound-Hybrid-Art"，即抽象、声音、混合、艺术。"ASHA 音色联觉"（图 4-49、图 4-50）以不同类型的音乐为原型，通过声波感知、旋律映射、情感联觉、音调提取 4 个维度，进行音色联觉的可视化呈现，企望打破视觉艺术与听觉艺术的壁垒，实现"有色听力"的艺术效果；让音乐出彩，使色彩发声，在色与声交互交响的过程中，实现一种色彩与音乐的融合演绎。音色同构体现 4 个维度——来源同构联觉、形态同构联觉、调式同构联觉、情感同构联觉。其一，来源同构联觉，色彩与音乐同是源于物体受外力作用的物理效应；其二，形态同构联觉，色彩与音乐都具有单元形态的同构性；其三，调式同构联觉，色彩与音乐都具有调式的节奏秩序特性；其四，情感同构联觉，色彩与音乐具有情感的符号性联想与象征性语义。

【ASHA 音色联觉】

创作映射关系

创作过程

01 声波感知
Acoustic perception
音乐作为一种声音，是因振动产生的声波。通过感知声波背后的映射关系，将其可视化呈现。

02 旋律映射
Melody mapping
将音乐旋律波值映射为圆形形态，音乐的振幅越大对应圆形直径越大，并且持续震动产生图形。

03 情感联觉
Affective synesthesia
色彩与音乐都具备符号象征性与联想性，进而形成音色同构下的共情、共感、共震的联觉。

04 音调提取
Tone extraction
音调由到图像中心的距离表示，低音距离圆心较近，中音距离圆心适中，高音距离圆心较远。

应用场景

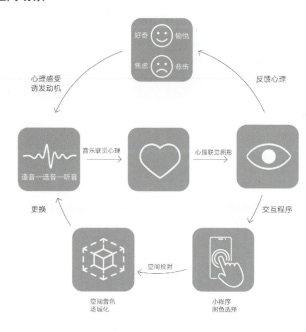

图 4-49 ASHA 音色联觉（一）| 作者：毛雪、朗佳宏、赖宁娟

色彩与音调调性

选择色彩与音调调性符合的色相,并且通过色彩的明度、艳度对应音乐的不同音符与音调,高调(频)为高明度,低调(频)为低明度,音符音色的高低以艳度为变量。

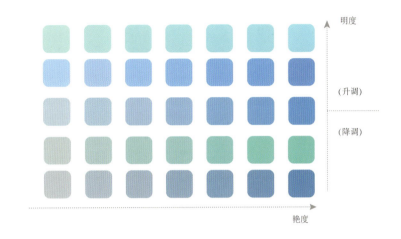

歌曲调性 ———————— 色彩调性

色相 ———————— 音符

明度(高) ———————— 音调(高)

艳度(高) ———————— 音色(亮)

振幅与频率映射

将音乐旋律波值映射为圆形,音乐的振幅越大,对应圆形直径就越大,进而形成不同的音色同构的调式关系。

图 4-49 ASHA 音色联觉(一)(续) | 作者:毛雪、朗佳宏、赖宁娟

选择色彩与音调调性符合的色相,并且通过色彩的明度、艳度对应音乐的不同音符与音调,高调(频)为高明度,低调(频)为低明度,音符音色的高低以艳度为变量;将音乐旋律波值映射为圆形,音乐的振幅越大,对应圆形直径越大,进而形成不同的音色同构的调式关系。此外,作为实时交互作品,观者可通过改变 OSC(Open Sound Control)界面与手动触发等方式进行二次创作,每一位观者可通过对色彩与音乐的同构联觉的真实感受,随心所欲地创作出颠覆传统的、去中心化的、音乐可视化的个人作品,从而确立其在虚拟世界的个人身份感与认同感。

巴洛克/BAROQUE
Bach
Brandenburg Concerto
巴赫《勃兰登堡协奏曲》

巴洛克/BAROQUE
Antonio Lucio Vivaldi
The Four Seasons – Spring
维瓦尔第《四季-春》

浪漫主义/ROMANTICISM
Beethoven
Symphonie No.5 in C minor, Op.67
贝多芬《C小调第五号交响曲》

浪漫主义/ROMANTICISM
Beethoven
Symphonie No.5 in C minor, Op.67
贝多芬《C小调第五号交响曲》

电子音乐/ELECTRONIC
Hendrik Weber
The Bliss
亨德里克·韦伯《祝福》

浪漫主义/ROMANTICISM
Chopin
Nocturne in E Flat, Op.9 No.2
肖邦《降E大调夜曲，第二号》

图4-50 ASHA 音色联觉（二）| 作者：毛雪、朗佳宏、赖宁娟

浪漫主义/ROMANTICISM
Beethoven
Symphonie No.5 in C minor,Op.67
贝多芬 《C小调第五号交响曲》

电子音乐/ELECTRONIC
Hendrik Weber
The Bliss
亨德里克·韦伯 《幸福》

浪漫主义/ROMANTICISM
Beethoven
Symphonie No.5 in C minor,Op.67
贝多芬 《C小调第五号交响曲》

古琴曲/GUQIN
High mountains and Running water
《高山流水》

电子音乐/ELECTRONIC
White noise
《白噪音》

蒸汽波/VAPORWAVE
Slushii
Past Lives
朱利安·斯坎兰 《前世》

图 4-50 　ASHA 音色联觉（二）（续）｜作者：毛雪、朗佳宏、赖宁娟

案例六：水性 ChrarWater

Z 世代（Generation Z，泛指"95 后"）促成了多样化个性，其中，色彩喜好大多来源于人们的个性与情感，"色彩心理学"也应运而生。"水性 ChrarWater"（图 4-51、图 4-52）将色彩喜好这一心理现象分解成抽象的视觉现象和人与色彩共振这一行为现象，通过建造空间装置来可视化与具象化场景，在 CIE 色度图中提取了 21 个绝对色彩形成色彩系统，将单色数据发送到 LED 灯照射在水面上，并且将其色彩的波长数值发送到 Arduino 舵机去敲打水面形成不同形态的波纹，再反射到空间的画布中，最后将每个色彩对应的波形提取成音乐及可视化二维动态图形投影到该画布上，即通过图层叠加的方式在空间中建立了色彩系统性图谱，将色彩个性选择可视化并场景化。

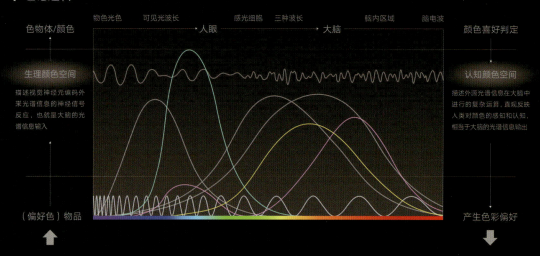

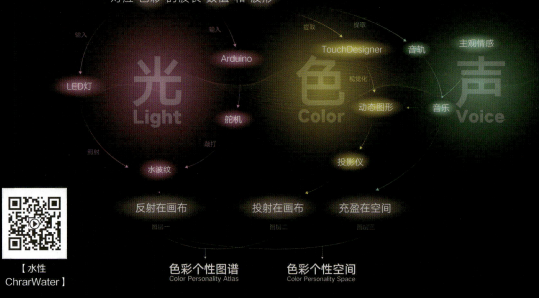

图 4-51　水性 ChrarWater（一）｜作者：汤永琪、邵明月、沈嘉辰

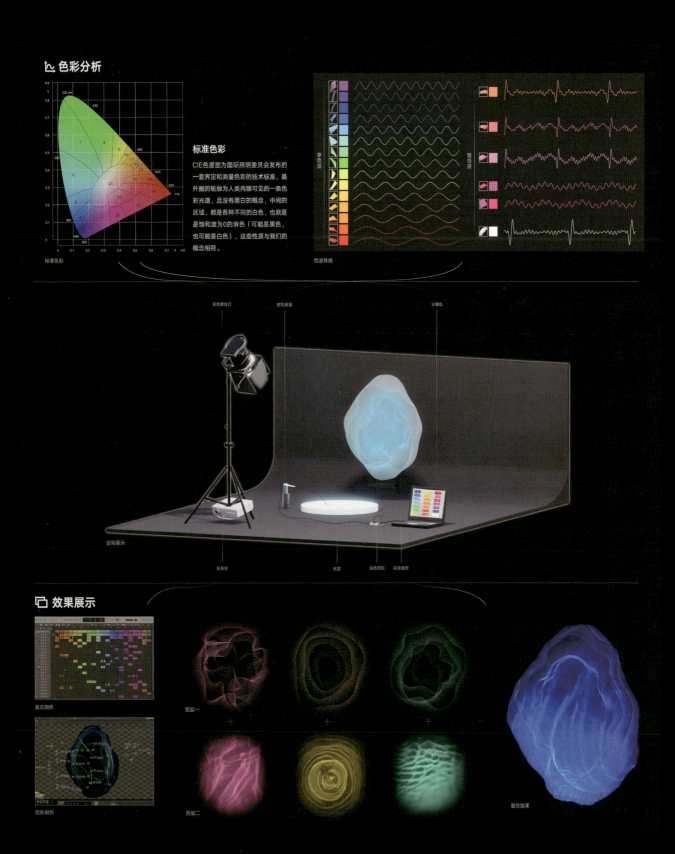

图 4-51 水性 ChrarWater（一）（续） | 作者：汤永琪、邵明月、沈嘉辰

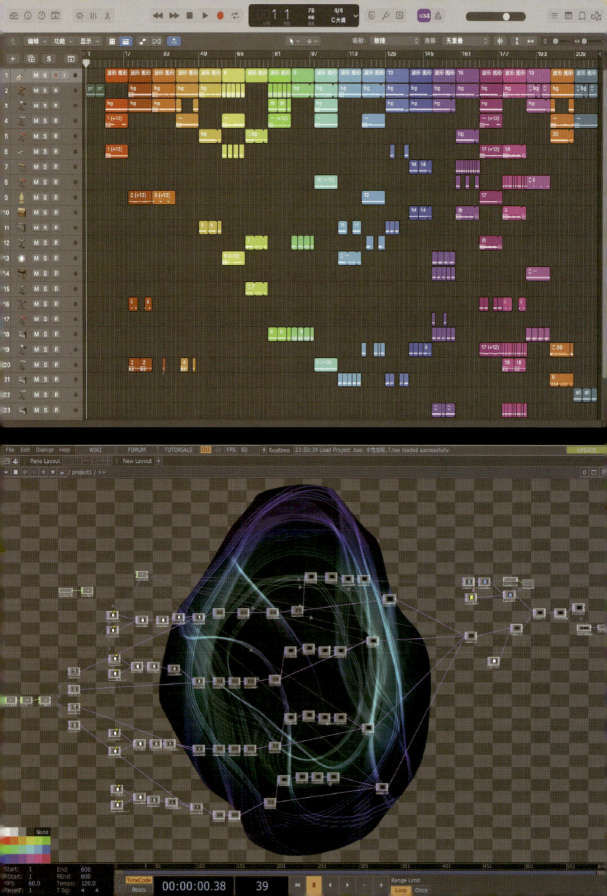

案例七：灵动乐活

灵动乐活（图4-53）对中国美术学院设计艺术学院学生的健康生活习惯进行了统计分析，作出了具有群体特征和区域特征的热力图，用具有不同色相和色彩含义的颜色代表不同的活动能量场，形成有数据支持的活动因子图形样式。有了基本的可视化路径后可以增加变量，拉长时间轴或添加新地标，形成交叉、循环、变化的可视化设计，这样就可以衍生出其他设计品类。

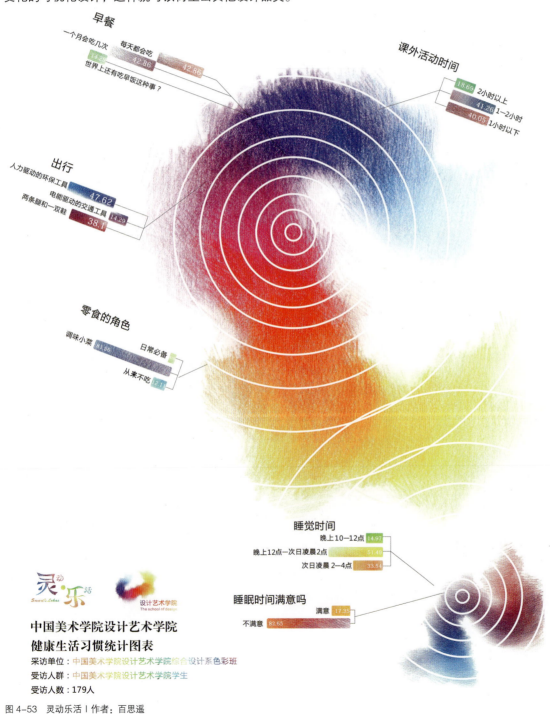

图4-53 灵动乐活｜作者：百思遥

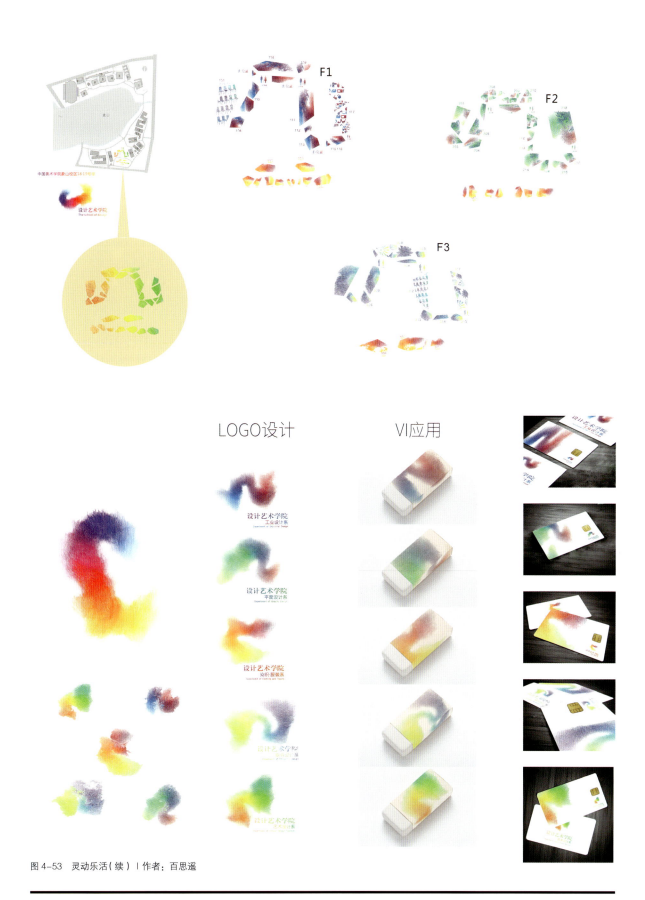

图 4-53 灵动乐活（续）｜作者：百思遥

案例八：Codex Atlanticus

【Codex Atlanticus】

　　Codex Atlanticus（大西洋古抄本，图 4-54）是由意大利的数据可视化组织 Visual Agency 创作的数字图书馆，汇集了意大利艺术家、科学家和工程师莱昂纳多·达·芬奇（Leonardo da Vinci）的大量手稿和绘画。Visual Agency 利用先进的数字技术和可视化工具，将这些珍贵的手稿和绘画数字化，使人们可以利用互联网便捷地访问与探索。该数字图书馆采用了直观的用户界面，用户可以从多个角度浏览莱昂纳多·达·芬奇的手稿和绘画。例如，该图书馆使用了交互式地图，让用户能够在世界地图上轻松找到莱昂纳多·达·芬奇的手稿和绘画的来源和历史背景。

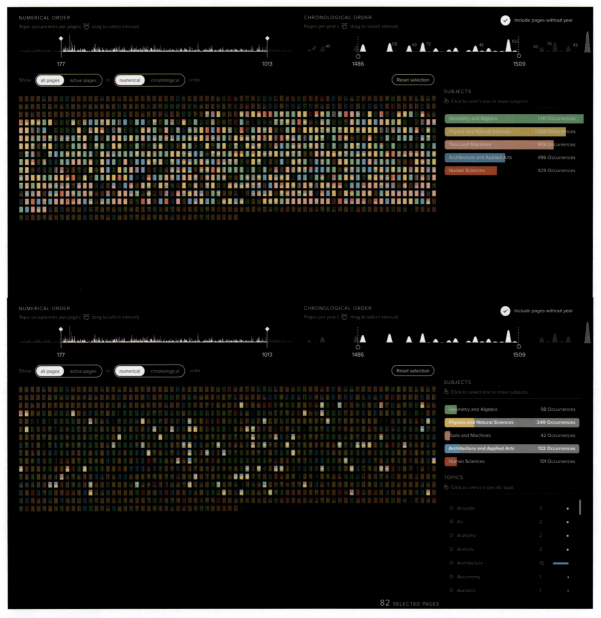

图 4-54　Codex Atlanticus ｜ 作者：Visual Agency

160　色彩·数字化

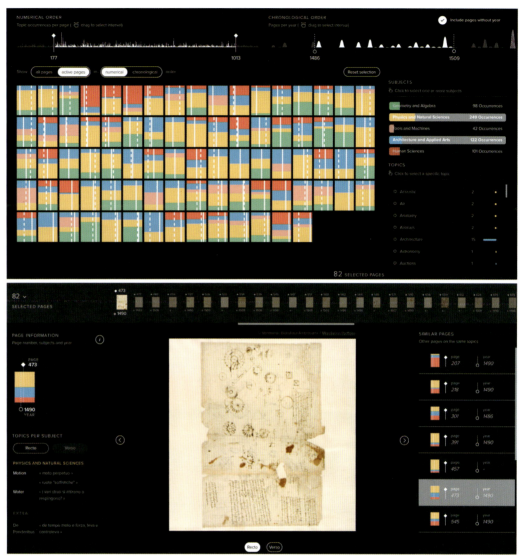

图 4-54　Codex Atlanticus（续）| 作者：Visual Agency

　　此外，该数字图书馆还采用了多维数据可视化技术，将莱昂纳多·达·芬奇手稿和绘画的不同维度，如内容、时间、地点等，以可视化的方式展示出来。除了提供数字化的手稿和绘画，该数字图书馆还提供了一系列专业的搜索和筛选工具，方便用户快速找到感兴趣的内容。例如，用户可以按照不同的分类标准，如时期、主题、作者等，来查找手稿和绘画。这种个性化的搜索和筛选功能，为用户提供了更加精准和高效的浏览体验。Codex Atlanticus 是一项创新的文化遗产保护和传播项目，不仅提供了一个开放、多维的数字图书馆，同时也探索了数据可视化和用户界面设计在文化遗产领域的应用。通过这种综合性的可视化设计，人们可以更加直观和深入地了解达·芬奇手稿和绘画的历史和价值，也推动了数字技术在文化遗产保护和传播方面的应用和发展。

案例九：觉知转念

"觉知转念"（图4-55）是一个自发察觉的正念感知过程，借助敏锐的感知力使个体得以洞察内心不断流转的感受脉络，实现对当下身心状态的认知与全然体验。该设计基于通感联觉的情绪体验机制，试图通过解构释压行为重构视听语言的方式构设视听逻辑，把TouchDesigner作为平台，搭建能使观者获得多层次情绪体验的释压能量场，创造独特的视觉风格与感受氛围，让观者拥有沉浸氛围的多维感知体验，探索人获取多元视觉感受的新形式。

【觉知转念】

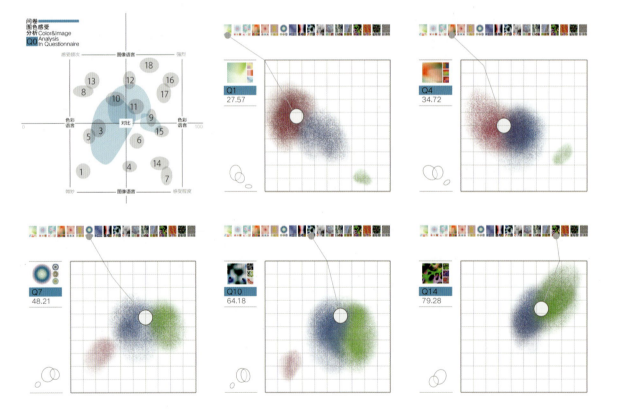

视觉感受调研

图4-55 觉知转念 | 作者：邰明月、邹咏仪

162 色彩·数字化

该设计从图形、色彩、声音这3个设计构成要素的连通性、直觉性和感受性出发，把视听动态效果和观者产生的情绪流转变化作为设计结构的输入与输出，由知觉力和能量场这两个关键词引导整个设计闭环的具体细节，最终达到通感联觉的多维感知效果；把颜色的调式调性，图形的构成方式和声音的旋律节奏等要素结合起来，在编排视听语言时，人们会感受到这三者并非是单一独立存在的，而是相互影响、相互作用的，每个元素都能产生一呼百应式的连锁反应，也就是所谓的"能量场"（图4-56）。

同时，该设计通过图形构成法则、色彩调式调性及声音和音效元素的有机组合，有效地营造出不同的情绪氛围；运用对比、对称、重复、变异等手法来有机地组织画面，以达到视觉上的和谐；将视听语言和图色语言巧妙地融合在一起，创造出了一种独特而引人入胜的视觉感受；在视觉和听觉的双重刺激下，激发观者的情感共鸣，并且引导其进入一个特殊的能量场加深情绪联结（图4-57～图4-59）。

图4-55 觉知转念（续） | 作者：邵明月、邹咏仪

第四章 色彩叙事的数字化 163

图 4-56 能量场

图 4-57 TouchDesigner 效果

图 4-58 脑电心电反馈

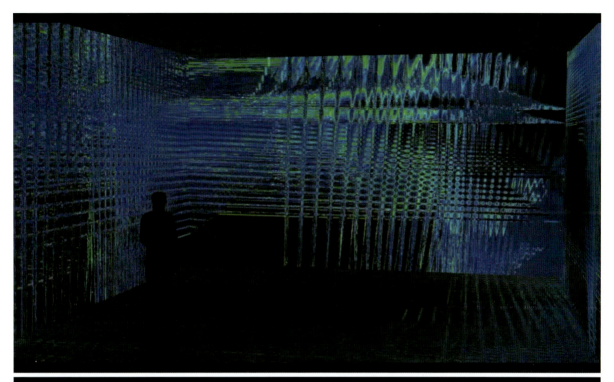
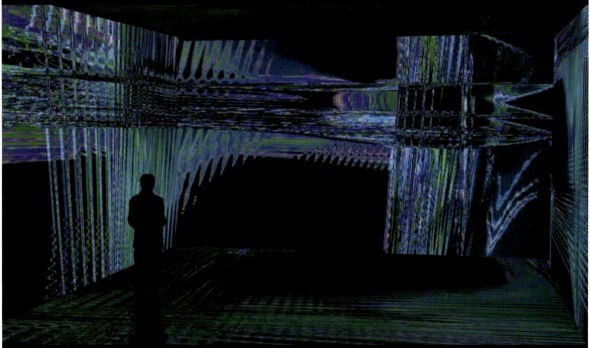

图 4-59 空间的效果图

案例十：一花一世界

一花一世界，一叶一菩提。芸芸众生，皆是绽放的生命之花，五彩缤纷，色彩斑斓。优美的色彩，如音乐般直击心灵。但无论是乐曲，还是色彩都基于"数"的节奏变化而产生不同的律动。"一花一世界"（图4-60）以色彩调式演绎为核心，进行色彩调式与色彩效果显现的谱系化表达，呈现不同色彩调式下的色彩韵律及色彩调式实验的可视化研究。色彩调式可以被理解为色彩关系的内部结构、组合方式及普适规则，在艺术与设计创作中起着至关重要的作用。本研究通过对色彩调式的具体分析，探索如何将色彩调式理论与实践结合，以提升色彩设计与艺术创作中的色彩语言表达效果。

 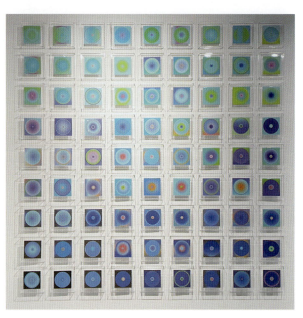

图4-60　一花一世界｜作者：赖宁娟

【一花一世界】

案例十一：见微知著

"今人不见古时月，今月曾经照古人。"

诗人抒发出人生有限而宇宙无穷的慨叹，宇宙中的天体运行亘古不变，但人类的历史却是迭代发展的；其中所诞生的二十四节气是古人根据天地运行及气候变化规律创造的最具代表性的时令制度之一，"见微知著"（图4-61、图4-62）将结合现代科学与古代人文进行分析，探寻古人对宇宙的浪漫幻想，印证古人经验所得节令规律，提取其中的色彩。

"见微知著"试图通过数字媒体的手段描绘出时间的颜色，穷根溯源，试图从一种逆向的角度，将直观的色彩与隐性的宇宙逻辑组织在一起，形成一种天象、气象、物象的叙事逻辑，讲述了一个地理学脉络下的宇宙色彩故事。每个节气都有独特的景象和氛围，该设计通过交互网页的形式，以色彩为媒介，呈现出这种变化与独特性，将节气更迭与色彩轮换的联系进行视觉化呈现。

多维可视设计是一种涵盖广泛、应用广泛的设计领域，其不断创新和发展，将为人们带来更加优秀、多元、富有创意的设计体验和视觉效果。在本章中，我们探讨了色彩在综合可视设计中的重要性，以及如何运用色彩来达到更好的视觉效果和传达信息的目的；从色彩基础特性开始，深入了解了不同的信息逻辑关系应该怎样选择对应的色彩搭配方案；根据对象属性和设计目的选择不同类型的可视设计形式，并且通过案例分析和实例展示来说明如何在设计过程中有效地应用色彩。然而，随着科技的不断发展和信息的爆炸式增长，可视化设计面临着越来越多的挑战和机遇。未来，可视化设计需要更加注重结合人类认知特征和视觉感知规律，以达到更好的信息传达效果。随着人工智能、虚拟现实、增强现实等新技术的不断涌现，设计者需要保持敏锐的洞察力和创新精神，以不断探索和推进可视化设计的发展。总之，色彩作为可视化设计中的重要元素，不仅仅是美学的追求，更是传达信息和引导视觉动线的关键。

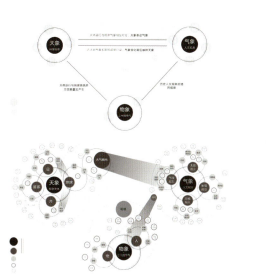

【"见微知著"概念视频】

【"见微知著"演示视频】

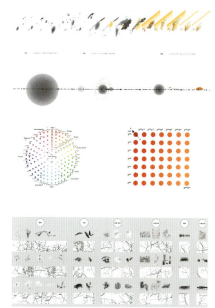

图4-61　见微知著（一）| 作者：巫悠、吴嫣然、张诗诗

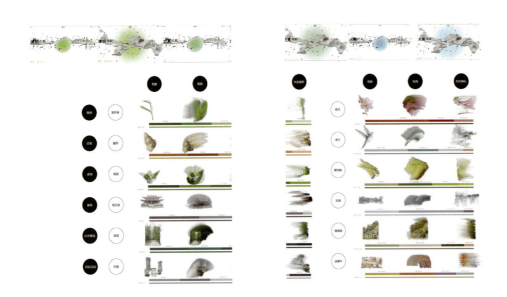

图 4-61　见微知著（一）（续）｜作者：巫悠、吴嫣然、张诗诗

图 4-62　见微知著（二）｜作者：巫悠、吴嫣然、张诗诗

结　语

"创新"是党的二十大报告中的高频词之一，党的二十大报告强调："深入实施科教兴国战略、人才强国战略、创新驱动发展战略，开辟发展新领域新赛道，不断塑造发展新动能新优势。"这给设计教育行业带来了强劲的鼓励和无尽的动力，进一步推动设计赋能产业高质量发展。

希望本书能够为读者提供一些有用的知识和实用的方法，帮助读者在实际设计中更好地应用色彩，以创造更出色的设计作品。

图书在版编目（CIP）数据

色彩・数字化 / 郭锦涌著. -- 北京：北京大学出版社，2024.10. --（21世纪全国高等院校艺术与设计系列丛书）. -- ISBN 978-7-301-35754-5

Ⅰ. J063-39

中国国家版本馆CIP数据核字第2024DD4972号

书　　名	色彩・数字化 SECAI・SHUZIHUA
著作责任者	郭锦涌　著
策划编辑	孙　明
责任编辑	孙　明　王圆缘
数字编辑	金常伟
标准书号	ISBN 978-7-301-35754-5
出版发行	北京大学出版社
地　　址	北京市海淀区成府路205号　100871
网　　址	http://www.pup.cn　新浪微博：@北京大学出版社
电子邮箱	编辑部 pup6@pup.cn　总编室 zpup@pup.cn
电　　话	邮购部 010-62752015　发行部 010-62750672　编辑部 010-62750667
印刷者	天津中印联印务有限公司
经销者	新华书店
	889毫米×1194毫米　16开本　10.75印张　344千字 2024年10月第1版　2024年10月第1次印刷
定　　价	69.00元

未经许可，不得以任何方式复制或抄袭本书之部分或全部内容。
版权所有，侵权必究
举报电话：010-62752024　电子邮箱：fd@pup.cn
图书如有印装质量问题，请与出版部联系，电话：010-62756370